創意水彩

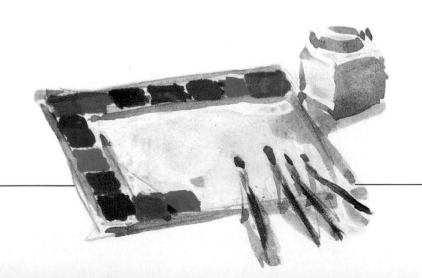

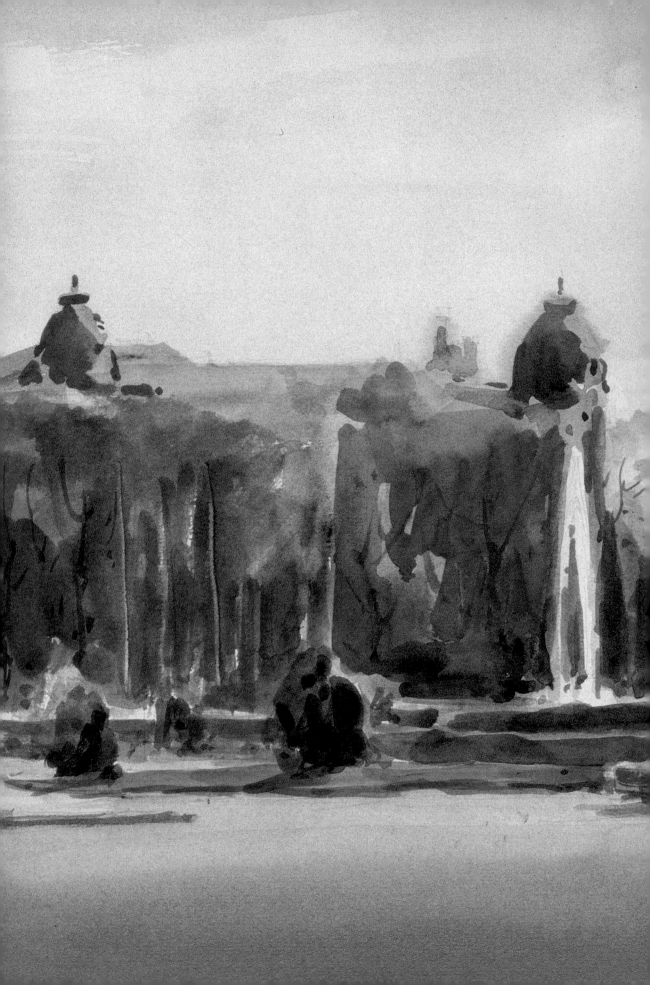

創意水彩

Parramón's Editorial Team 著

柯美玲 譯　　曾啟雄 校訂

目錄

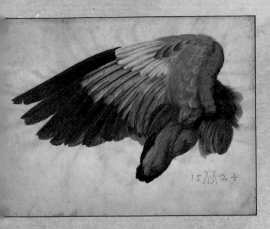

前言　7

創意水彩的大師　9
杜勒　10
林布蘭　12
威廉·布雷克，柯特曼　14
泰納　16
德·溫德、瓦利、寇任斯、吉爾亭　18
塞尚　20
約翰·沙金特　22
當代印象派水彩畫　24
巴斯塔、羅札諾、普拉拿　28

如何發揮創意　31
博物館、畫冊和複製畫　32
習作和素描　34
柏拉圖的定則　36
用幾何圖形和面構圖　38
構圖練習　40
選擇主題　42
視點　44
光的方向和品質　46
用光來表現　48
對比與氣氛　50
圖像的裁切　52
攝影是一種輔助方法　54

創意水彩的第一步：速寫　57
羅札諾創意十足的詮釋方式　60
結構和概略表現法　62
線條素描　66
水彩速寫　68

薄塗的技法和創意練習　71
薄塗法和漸層法　72
留白、吸去、刮除……　74
巴斯塔示範如何運用技法　76
形態和色彩都是發揮創意的要素　78

創意水彩實際演練　91
個性與創造力　92
巴斯塔的人物寫生　94
普拉拿的靜物寫生　100
羅札諾畫海景　106

銘謝　112

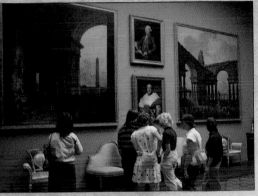

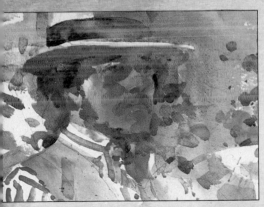

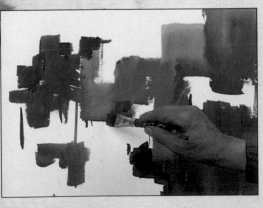

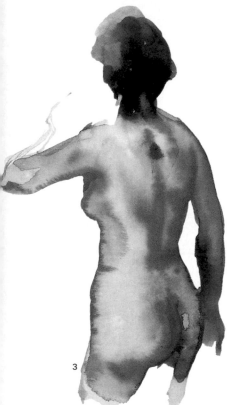

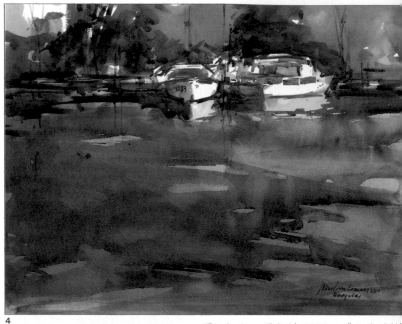

圖1和2. 羅札諾(1923–),《班約列斯》(Banyoles),私人收藏。雖然羅札諾的油畫作品數量不遜於水彩畫作品,不過由於他在技法上已達爐火純青的地步,所以水彩畫作品才會出現如此澄澈、清亮的效果。

圖3和4. 巴斯塔(1929–),《人體背面》(Human Figure from Behind),私人收藏,巴塞隆納。巴斯塔的作品包含所有的繪畫步驟,以及各式各樣的題材。身為一個水彩畫家,巴斯塔流露出對形狀強烈的感覺,表現技法的態度則是那麼的隨興且令人敬佩。

圖5和6. 普拉拿(1949–),《自由》(El Forcall),私人收藏。普拉拿發展出一種相當獨特的個人繪畫風格:生動活潑的底稿和明亮的色彩。他詮釋題材時全然不受任何的約束,每每總會教人驚艷。

前言

意的觀念在現代相當流行。各行各業需要有創意，我們現在所要談的就是創意的畫家。但是，何謂創意？關於個問題，俄羅斯的畫家馬克‧夏卡爾（Marc Chagall）的答案是：「我們常將大然的一景一物視為理所當然。可是在術家的眼中，卻是處處驚奇、處處奇。」 這是個很好的答案，問題是，要麼做才能有創意呢？

覺得有創意的畫家必須具備一個條：渴望求新求變，每天用全新的態度事情、作畫。費雪（Fischer）在《藝術共存》（Art and Coexistence）一書中特分析具有創意的幻想，最後得到一個論：創意取決於表達及組合心中意念能力。亦即，一方面能牢記所有的形，而另一方面，懂得將所有的形象融主題裡，創造出一個新的可能性，這是創意，也正是本書所要傳達的內容。書將幫助你畫得有創意——第一，因為本書挑選的大師級畫家的水彩作品，身就獨具創意；其次，你將從本書學在作品中發揮創意的基本技巧。我們討論構圖的基本原則、主題的挑選、點、表現、概略表現法和對比。此外還會提到速寫的重要性，以及如何運用薄塗發揮技巧與創意。之後我們所邀請的畫家森‧巴斯塔（Vicenç Ballestar）、馬尼次‧普拉拿（Manel Plana）以及馬汀尼玆‧羅札諾（Martínez Lozano）三人會將面所談到的技法應用在實際作畫上。夠和這三位被公認是創意十足的水彩家共事，實在感到非常榮幸，不只是因為他們私底下是我的好友，我個人亦十分推崇他們的作品，更因為他們給大家提供了一個學習創意原則和實際練習的機會。為了實際表現水彩的色彩和明

暗的風格，巴斯塔每一種風格都畫一幅；此外他也特別展示如何利用所有的技法畫風景。普拉拿將構圖的理論基礎全應用在兩幅相同主題、不同視點的作品上。羅札諾用實際行動證明「詮釋」和「有規則的創意」並不單單只是知識的概念，在實際的水彩繪畫裡也佔有一席之地。最後一章「創意水彩實際演練」將帶我們深入了解這三位畫家的創作過程。逐步的示範、大量的圖片、明確的標題，讓你得以清楚看見三位畫家獨特的個性，以及他們如何以自己的創意方式經營一幅畫。

一般都認為，創意是無法傳授的。然而，細心研究一流畫家的作品和技法，確實能激發讀者的興趣，進而渴望加以模仿。而創意無疑的就是從模仿開始。本書的宗旨便是在於激發讀者創造的精神和對藝術的野心，我有十足的把握我們一定能達成目標。

荷西‧帕拉蒙
(José M. Parramón)

7

圖7. 荷西‧帕拉蒙是畫家、繪畫老師，同時也是繪畫技法理論的作者和編輯。他的作品已經被譯成九種以上的語言。

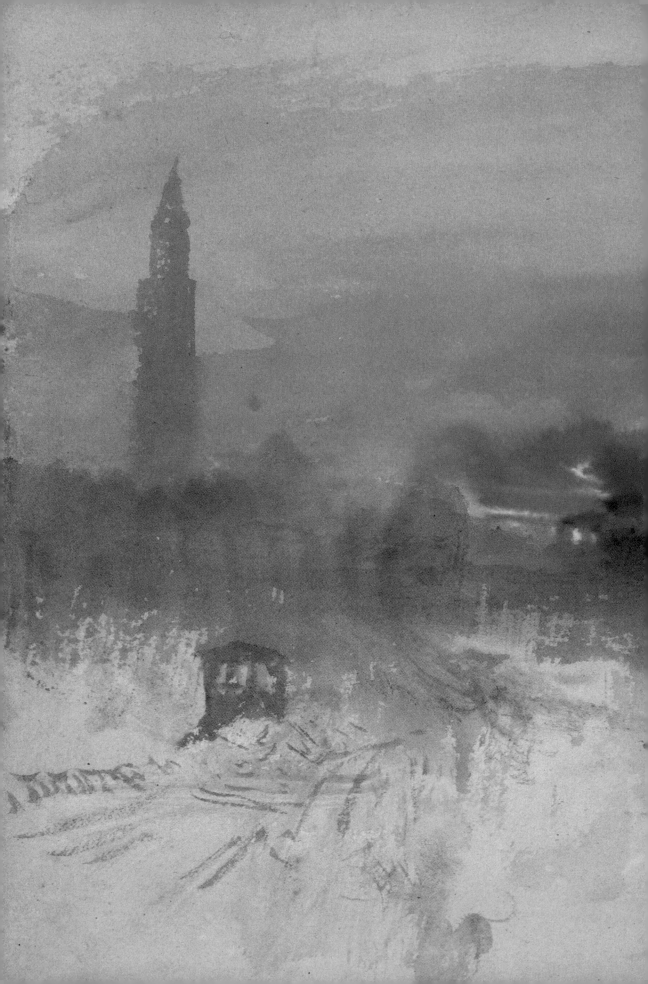

有很長一段時間，水彩一直受到極不合理的待遇，被貶抑為一種次級的繪畫技法，一種介於彩繪和素描之間的媒材，用途只侷限在習作和速寫上。然而，杜勒 (Albrecht Dürer, 1471–1528) 和林布蘭 (Rembrandt, 1606–1669) 等畫家卻利用此一媒材的特質，將繪畫的創意和豐富的想像力表露無遺。

到了十八世紀，英國畫家發現水彩是表現如詩如畫景致的最理想工具。從此以後，無以數計的畫家不斷研發開創水彩畫的新技巧，將水彩畫推上世界的舞臺，成為世界各地共通的藝術形態。本章將要引領大家認識這些水彩畫大師的卓越貢獻。

創意水彩的大師

杜勒

9

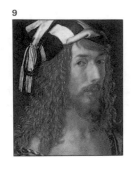

德國畫家杜勒在習畫期間,深受故鄉紐倫堡(Nüremberg)的傳統藝術影響。他年輕時便已經在蝕刻和木刻上展現出高超的技藝,後來甚至被國際畫壇尊為無可比擬的大師。杜勒生性熱愛求新求變,所以經常到各地旅行,足跡幾乎踏遍整個歐洲,其中包括義大利。他在義大利待了很長的時間,經由當地畫家的引介,躬逢其盛地參與了文藝復興運動。返回德國之後,杜勒搖身一變成為北歐文藝復興運動最重要的開路先鋒。他在繪畫、素描和蝕刻上展現出全新的技巧,充滿個人原創的風格,將豐富的幻想和日耳曼民族的表現主義融入文藝復興的畫風裡。

杜勒的作品很多,包括有蝕刻、素描和繪畫。其中有八十六幅繪畫作品是水彩畫。最特別的是,在水彩極不普遍的當時,杜勒是如何使用水彩作畫的呢?他並不限制自己只有在對大自然景物的習作和速寫時才使用水彩,他還用此來畫細緻的風景畫,且視那些水彩風景畫為完成的作品。他利用水彩透明、細膩的特質,以極其敏銳的觀察力,捕捉旅歐

10

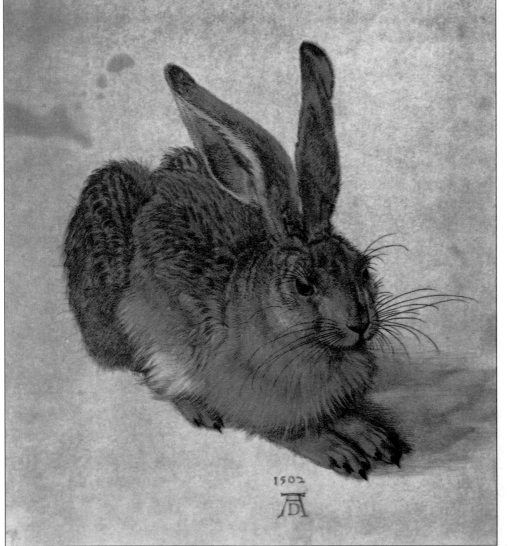

1502

圖8. (前跨頁)泰納(Turner, 1775-1851),《威尼斯;沐浴在晨曦中的聖馬可鐘樓》(Venice; Looking East Toward the Campanile of St. Mark's: Sunrise柯洛爾美術館,倫敦

圖9. 杜勒,《戴手套的自畫像》(Self-Portrait with Gloves)(局部),普拉多美術館(Prado Museum),馬德里。杜勒畫這幅油彩自畫像時,年紀尚輕,不過已經小有名氣,特別是以啟示錄為題材的蝕刻。

圖10. 杜勒,《野兔》(The Hare),阿爾貝提那畫廊,維也納。杜勒以寫生的手法用水彩畫動物、風景和植物,作品自然、創意十足。他用細膩的筆畫,忠實展現出野兔的毛髮,流露出細緻的寫實風格。

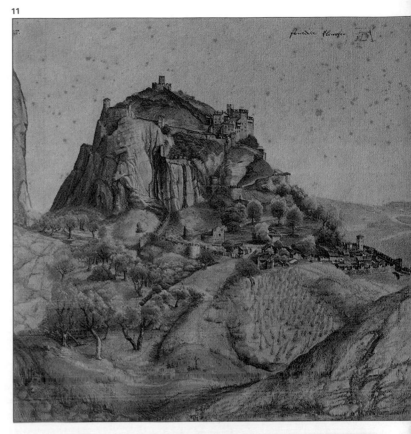

間所見的山光水色。除了技法與眾不
外，這些風景畫更因主題鮮明而獨樹
幟。因為在十六世紀，風景畫並不能
為獨立的繪畫類型。杜勒因為傑出的
現而成為受人敬仰的水彩畫家。他的
植物速寫和習作，流露出畫家精於分
的一面。杜勒在表現物體形狀時細膩、
密的畫法，和他畫風景畫時開放、直
的風格截然不同。他對主題敏銳的處
理手法，使得這些水彩畫成為逼真的藝
作品。

11. 杜勒，《亞柯
之景》(View of the
co Valley)，巴黎羅
宮。杜勒的水彩風
畫充分展現出他對
彩與構圖的感覺。
明的色彩（至今仍
留原貌）、優雅的構
和協調的景象，使
這幅小小的作品成
水彩史上公認的鉅
。

12. 杜勒，《小藍
之翼》(Wing of a
mall Blue Bird)，阿
貝那提那畫廊，維也
。這無疑是幅偉大
作品，維持他一貫
細膩、自然的路線，
如他其餘的水彩作
，例如《野兔》。杜
在畫這類作品時雖
是小心翼翼，卻不妨
他維持一貫色彩自
、豐富的風格。

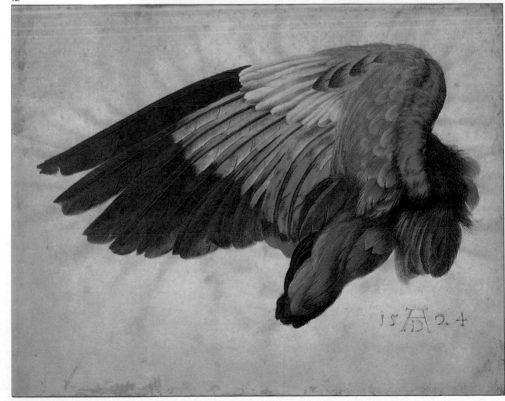

林布蘭

杜勒在繪畫技巧上已達出神入化的境界，而最重要的是，在苦心經營之下，他在水彩方面的成就，足可與在油畫上的表現相提並論。杜勒死後多年，水彩再次淪為次級的繪畫工具，依然只是被用來畫習作和速寫。事實上，水彩的特質相當適合快速作畫。這也是為什麼我們往往可以在這些小幅的習作和速寫作品裡，發現水彩的筆觸、構圖、光線和色彩都能巧妙的融合為一，而這也正是林布蘭作品的特色。林布蘭是一位偉大的荷蘭畫家，在他眾多的作品中，雖沒有發現真正的水彩畫，倒是有許多作品是使用了墨水薄塗 (wash)（作品稱「淡彩」）的技法。

林布蘭利用薄塗技法的特質，畫出多幅

13

圖13. 林布蘭,《六十三歲的自畫像》(Self-Portrait at the Age of Sixty-Three),國家畫廊，倫敦。林布蘭在不同的年紀畫許多幅自畫像，將熟悉的媒材全都派上用場（油彩、雕刻、淡彩等等）。其中有些是在晚年時畫的，譬如這一幅。據說晚年的自畫像都是他最好的作品，技巧高超，表現力驚人。

圖14. 林布蘭,《人物習作》(Figure Study),斯德哥爾摩國家博物館。從林布蘭的淡彩作品可以看見他是如何融合光線與陰影，營造出強烈的氣氛，為人物製造出如許的心理深度。

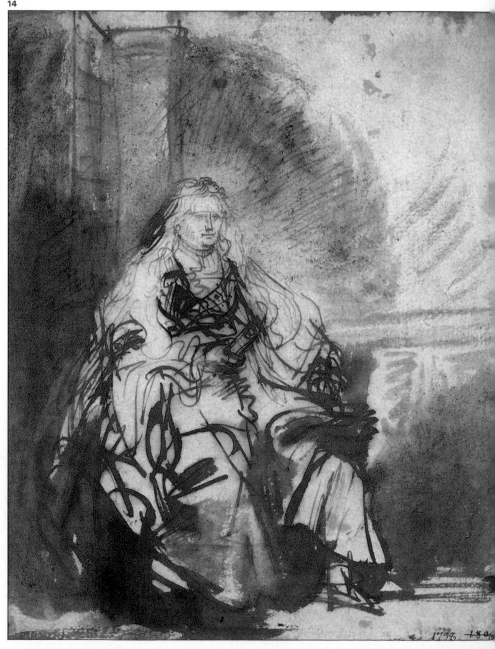

14

15. 林布蘭,《婦和理髮師》(Woman d Hairdresser),阿貝提那畫廊,維也。林布蘭以巧妙、細的手法,用淡彩現日常生活的景。在這幅畫中,他用大片的水墨渲染顯出明暗的對比,造出極具震撼力的明效果。

明暗強烈、線條清晰的圖畫,其中有些作品顯然是在福至心靈,心血來潮的情況下完成的,足見林布蘭在技巧的掌握上已達爐火純青的地步,不愧為大師級的畫家。林布蘭用精確、勁道十足的筆觸,將構圖、表情與氣氛完美的融合為一,日常生活就是他作畫的題材,他以敏銳的觀察力和靈巧、細密的心思捕捉熟悉的事物。此外,因為受到特別的感動,他也完成多幅以《聖經》故事為主題的畫作,其中有些便是大家所熟悉的偉大油畫作品。林布蘭淡彩作品最大的特色在於對光影混合的處理,雖然只用了一種色相,卻能呈現出光譜豐富的色調。除了他以外,還有一些畫家也曾探索薄塗所能呈現的效果,譬如克勞

德·洛漢(Claude Lorrain)和尼克拉·普桑(Nicolas Poussin),他們以極細膩的手法將薄塗運用在風景畫上。熱愛風景可說是十八世紀英國畫家重新使用水彩的主要原因。

圖16. 林布蘭,《人物習作》(Figure Study),國家美術館,阿姆斯特丹。林布蘭的作品很多,有素描、雕刻、木刻、淡彩。這幅人物習作展現出他頗具特色的繪圖和表現姿態的功力。

16

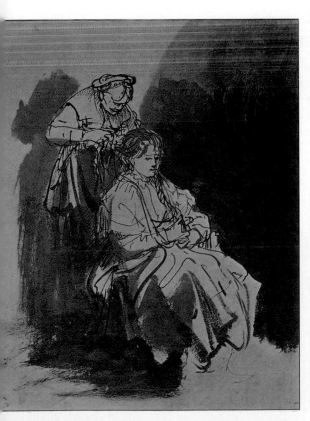

威廉・布雷克

威廉・布雷克(William Blake, 1757–1827)是道地的英國人。雖然他一生致力於詩的創作,卻是以蝕刻為職業。布雷克曾經出版多本詩集。這些詩集都是他自己編輯,裡面的插畫也是他親手鑿刻、上彩的蝕刻畫。由這些插圖看來,我們發現這位詩人畫家的想像力實在非常豐富。從《聖經》的故事和神話獲得的靈感,使他的作品充滿了對超自然世界的幻想,時常可見寓言故事的人物和夢中的幻境。他用柔順但堅毅的筆觸畫奇特的神話人物與風景,營造出屬於他個人的宇宙。布雷克全憑主觀的喜好上色,更增添了非現實的感覺。他為水彩畫帶來一個全新的主題:想像人物。在此之前,只有少數幾位畫家曾經嘗試這個主題,譬如,佛謝利(Fuseli)和帕麥爾(Palmer)。這個主題讓畫家可以盡情發揮想像力。終其一生,布雷克都受到同輩的鄙視與排斥。儘管如此,他的作品卻為後人開啟探索超自然奇幻世界的大門,並在數百年後,與二十世紀的超寫實主義運動相互輝映。

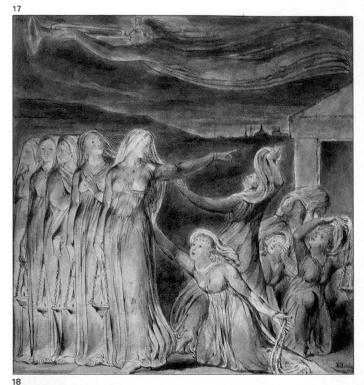

圖 17. 威廉・布雷克,《聰明的童女和愚拙的童女》(Wise and Foolish Virgins),費茲威廉博物館(Fitzwilliam Museum),康橋。布雷克的風格在於將不同的感動力量融合在畫中:從充滿想像的中古世紀人物,到源自古典文學作品的人物概念——這些古典文學作品中的人物有著近乎雕刻般的身材。

圖 18. 威廉・布雷克,《卡塔雷娜皇后的夢》(Queen Catalina's Dream),國家美術館,華盛頓。布雷克是公認最偉大的超寫實主義的先驅,作品充滿神奇、夢幻的景象。巨大的外表、虛構的人類,在當時的畫壇獨樹一格。

柯特曼

十八世紀接近尾聲之際，生活優渥的英國中產階級開創了「大旅行」(Grand Tour)的傳統。所謂的「大旅行」就是到歐洲國家旅行，最後不約而同的以羅馬為終點站。當時的英國人莫不懷著朝聖的心情拜訪這個古老的城市，因為那裡收藏許多年代久遠的大型古蹟。歐遊歸國後蝕刻當地的風光景致以做為旅遊紀念，在當時蔚為流行。在此同時出現了所謂的地誌學家。地誌學家也是畫家，繪畫特點在於著重細微的部份。他們擅長用水彩畫風景。當時的畫家對水彩風景畫十分感興趣，到最後水彩風景畫甚至被視為英國國家藝術。

柯特曼(John Sell Cotman, 1782–1842)的作品具有強烈的個人風格。1804年，第一屆水彩畫展覽在倫敦舉行時，他也是參展的畫家。他擅長畫風景，作品呈現細緻、優美的風格，可見他在色彩調配和構圖上頗具天份。

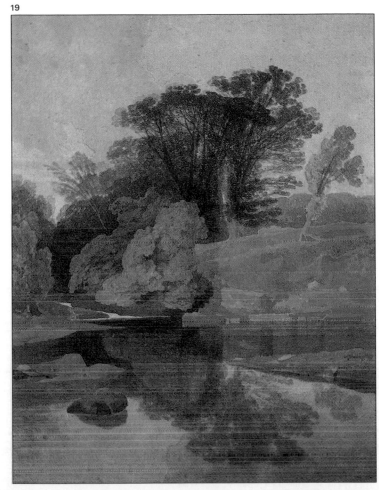

19

19. 柯特曼，《陰涼水池》(*Shady Pool*)，蘇格蘭國家美術館，愛丁堡。從柯特曼的作品可以看見他是如何用敏銳的觀察力，捕捉大自然的色彩與和諧。在這幅作品裡，他用一塊塊的顏色構圖，獨特的方法令人讚嘆。

20. 柯特曼，《聖保羅大教堂》(*St. Paul's Cathedral*)，倫敦大英博物館。柯特曼是當時公認最好的水彩風景畫家。當時英國畫家對大自然的熱愛，從柯特曼的作品可見一斑。

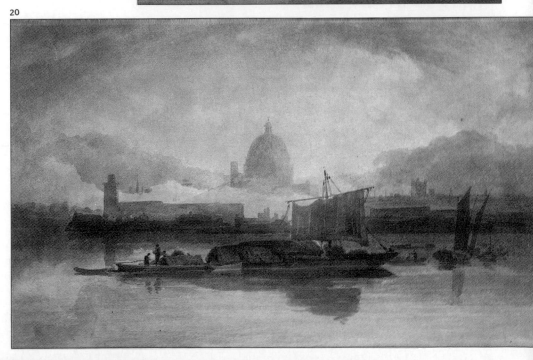

20

泰納

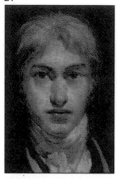

21

泰納 (J. M. W. Turner, 1775–1851) 開始出入蒙洛(Monro)醫生的畫室時，早已是位公認的畫家。泰納十分推崇法國畫家洛漢的作品，甚至追隨他古典的畫風，年紀輕輕便在油畫上展現出極為純熟的技巧。當時有一位倫敦的醫生蒙洛非常熱愛水彩畫，更開放自己的家讓年輕畫家畫水彩畫，泰納也是其中之一。這群年輕畫家共通的特質就是對水彩有一股狂熱的喜愛，其中包括吉爾亭 (Girtin)、寇任斯(Cozens)、德·溫德(De Wint)、瓦利 (Varley) 等，均獲得蒙洛醫生的支持，而且結為好友。他敦促他們研究各項繪畫技巧，鼓勵他們發展個人的繪畫語言。這群年輕人接納了他的建議，後來也不負所託成為英國十九世紀最傑出的水彩畫家。

泰納曾經和吉爾亭一起作畫。當時吉爾亭是位前程似錦的年輕水彩畫家，泰納非常崇拜他。可惜吉爾亭英年早逝，燦爛前程戛然而止。吉爾亭為水彩畫的技巧帶來重大的革新——慢慢脫離地形畫的範疇，出現一種全新的、現代的表現方式——泰納深受其影響，也逐漸發展出自己的風格。

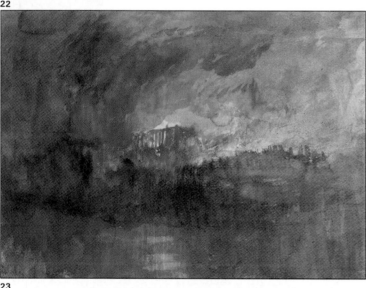

22

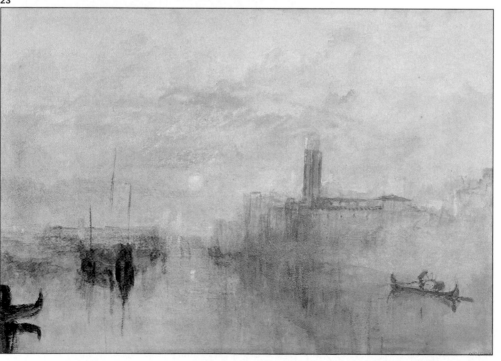

23

圖21. 泰納，《自畫像》(Self-Portrait)，泰德畫廊，倫敦。泰納是英國浪漫派畫家的代表性人物。他的作品預示了印象派主張對繪畫風格的變革。

圖22. 泰納，《1834年10月16日晚，英國議會大火》(The Burning of the Houses of Parliament on the Night of October 16, 1834)，倫敦大英博物館。泰納技巧傑出，對所有媒材都十分熟練，即使是困難度極高的主題，也都能應付自如。

圖23. 泰納，《威尼斯:月亮升起》(Venice: Moon-rise)，泰德畫廊，倫敦。威尼斯獨特的光景是泰納常入畫的題材之一。

水彩是直接表現風景中的浪漫氣氛最理想的素材。從泰納的作品可以發現他的風格不斷在變：物體的外形逐漸擴散、模糊，營造出更富詩意的光線與氣氛，這就是他最典型的繪畫風格。他利用水彩細緻的特質，將透明顏料與水彩混合，以特別的手法表現出大自然壯闊的氣息。泰納找到了適合自己風格的題材，讓他得以盡情發揮驚人的天賦，融合氣氛與光線，產生特殊的效果，其中包括他眼中的威尼斯、倫敦和泰晤士河風光，在這些作品裡，光照射在水中所產生的倒影呈現一種如夢如幻的神秘境界。雖然無法證實泰納的作品和法國印象派的崛起有直接的關連，但不容置疑的，這位大畫家的作品確實預告了新美學時代的來臨，這種新美學純粹利用色彩的融合、豪放不拘的繪畫風格與物體形狀的勾描，製造出光和氣氛的效果，而這些也正是印象派作品的特色。

圖24. 泰納，《威尼斯：從朱德卡看威尼斯》(Venice: View from the Giudecca)，倫敦大英博物館。泰納經常自日出和日落中得著靈感，讓他得以發揮對色彩的直覺。

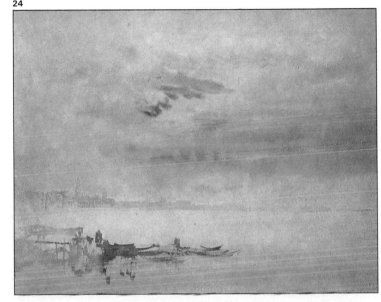

24

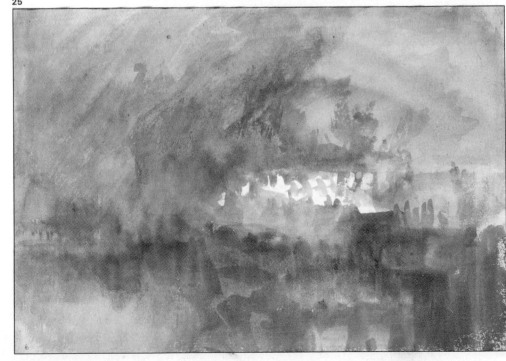

25

圖25. 泰納，《1834年英國議會大火》(The Burning of the Houses of Parliament, 1834)，倫敦大英博物館。同樣的題材，分別在不同的角度作畫。泰納喜歡用近乎抽象的戲劇手法詮釋主題。

德‧溫德、瓦利、寇任斯、吉爾亭

到了十八世紀下半葉，水彩在英國已經十分盛行，有人甚至於1804年成立一個機構，名為「舊水彩學會」。這個機構的成立，多少是因為水彩畫家想要爭取和油畫家同等的社會地位，受到同樣的尊重。為了達到這個目標，他們不屈不撓。不久之後，許多年輕畫家果然被水彩所吸引，而他們針對這項繪畫素材所進行的實驗，更為水彩畫的技巧和形式帶來新鮮有趣的革新。慢慢的，更多新進的畫家也加入改革的行列，大大豐富了水彩畫的傳統。

在這期間，蒙洛醫生的貢獻功不可沒。他對藝術的教導和態度，塑造出一個重要的水彩畫家時代。寇任斯(1752–1797)比蒙洛醫生的門生還要早一個時代，他的作品對他們影響至深。寇任斯對風景具有詩人般的敏銳感受力，他利用藍色系

26

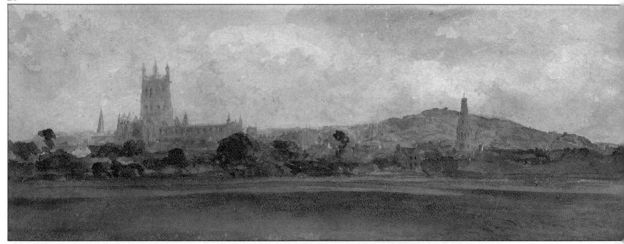

27

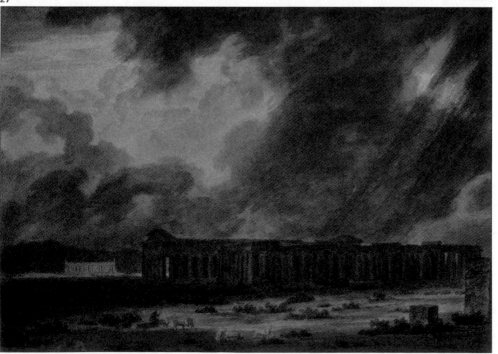

圖26. 德‧溫德，《格洛斯特》(Gloucester)，倫敦大英博物館。德‧溫德的水彩作品結合寫實的觀察以及對氣氛效果特別的感受力。

圖27. 寇任斯，《帕埃斯圖姆廢墟，靠近薩萊諾》(The Paestum Ruins, Near Salerno)，奧德罕美術館。水彩的無數潛能全都展現在這幅畫中的戲劇性光線效果，以及氣氛所呈現出的透明感中。

具灰色系精心的排列，將內心的感受表現出來。在他旅遊義大利和瑞士期間曾遇到一些畫家，這對其作品有極大的影響。

瓦利(1778–1842)和德‧溫德(1784–849)利用色彩所呈現的精緻感，展現出畫家對表現氣氛感覺的執著。先前提過的吉爾亭(1775–1802)重新找回原色：他用濃烈的色彩畫陰影，而不用灰色、棕色或漸層法。這可說為色彩學建立一個全新的概念：情境風景畫法，而這個畫法亦為現代風景畫的先鋒。

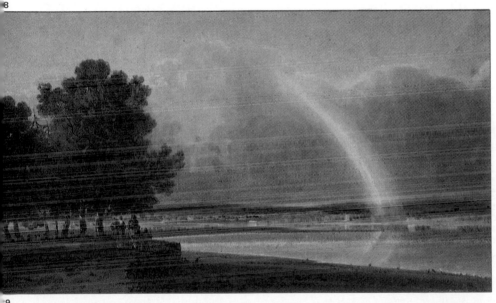

圖28. 吉爾亭,《埃克斯河天空的彩虹》(*Rainbow over the Exe*)，亨利‧亨丁頓圖畫館與藝廊(Henry E. Huntington Library and Art Gallery)，加州。荷蘭的風光對十八世紀的英國風景畫的影響既深且廣，從這幅傑出的水彩畫可見一斑。

圖29. 瓦利,《約克》(*York*)，倫敦大英博物館。這幅畫的色彩漸層效果分明，誇大了風景的距離。畫家用高超的技巧表現出細微的差別，達到這樣的效果。

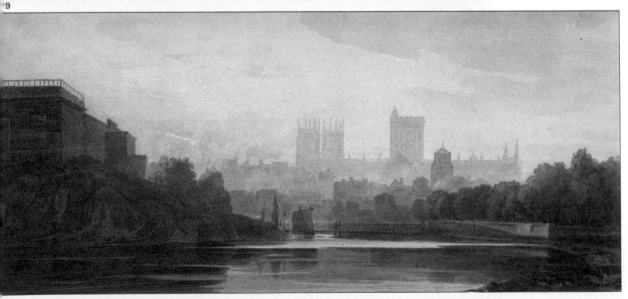

塞尚

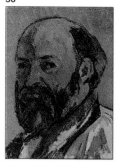

圖30. 塞尚，《自畫像》(Self-Portrait)，巴黎奧塞美術館。

圖31. 塞尚，《蘋果、水瓶和椅背》(Apples, Bottle and the Back of a Chair)，科特爾藝術中心 (Courtauld Institute Galleries)，倫敦。

法國畫家塞尚 (Paul Cézanne, 1839–1906) 十九世紀下半葉在巴黎的那段時間，正逢繪畫觀念革命的高峰。這時候所謂的印象派畫家大膽的和政府的繪畫潮流正式決裂，後者多年來一直拘泥於傳統的繪畫主題與風格，不求變新。印象派畫家斷然拒絕這種墨守成規的繪畫風格，在作畫時特別強調光線與色彩，選用的主題也都很平凡、很簡單，譬如風景或日常生活中的景物。這種作風在當時的巴黎社會引發極大的混亂。

此時，塞尚參加了印象派畫家的畫展，當時評論家的批評讓他頓時醒悟，於是決心回到故鄉埃克斯(Aix)，與世隔絕的專心作畫。

從此以後，塞尚奉獻畢生的精力致力方使印象派成為廣受社會大眾接受的藝術形態。在他去世之前的那幾年（正如同他執著的誓言：「就算死也要畫」），塞尚一直努力想要在構圖中融合印象派的畫法和秩序感，而他在形狀與色彩上的表現，也優於同時代的畫家。

一般而言，水彩並沒有廣為印象派畫家所使用，不過塞尚卻發現水彩是自由表現的理想素材。塞尚只有在速寫和習作時才用水彩；這個媒材充其量只不過是個工具。然而事實上，一般都認為，在他所有的創作中，水彩作品是最精緻、最細膩的。

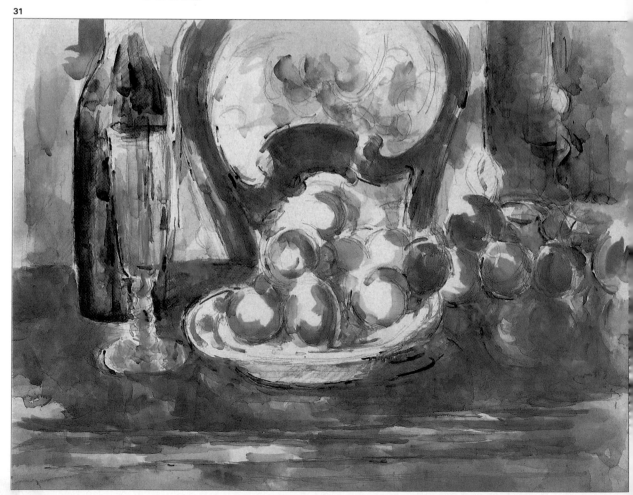

在塞尚的水彩作品裡，他巧妙的運用色彩筆觸，藉由色彩的透明性表現物體的形狀。塞尚利用色彩來呈現物體的立體感，只要整體能表現出真實、和諧的結構，他在構圖上就會毫不猶豫的盡情揮灑。塞尚的水彩畫除了清澈透明的風格外，更流露出他特有的構圖方式。

塞尚會用不同色調的小筆觸蓋過淡色的素描，直到出現清楚、明確的線條結構。至於空白的部份或者是線條與線條之間的「空隙」處理，塞尚通常會憑著他色彩專家的直覺來決定形體的大小。這位畫家使用透明技法或不透明的色彩，強調陰影的輪廓。這說明了為何他的水彩作品會如此明亮，卻又同時能讓物體的形狀和素描清晰的顯現出來。

圖32. 塞尚，《穿紅背心的少年》(*Young Man with a Red Jacket*)，瑪利安那・費爾程菲特 (Marianne Feilchenfeldt)收藏，蘇黎士。塞尚印象派風格的水彩畫筆觸豪放，忠實呈現他所看見的一景一物，沒有修改，也沒有加以理想化。

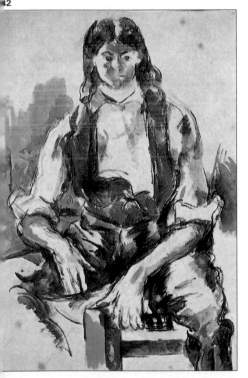

圖33. 塞尚，《黑色城堡的森林》(*The Forest of the Black Chateau*)，紐瓦克博物館 (The Newark Museum)，紐澤西。塞尚使用許多小筆觸，一筆一畫的勾勒出大自然的景象。

約翰・沙金特

圖34. 沙金特,《威尼斯,修弗尼河岸邊的咖啡館》(*Cafe on the Riva degli Schiavoni, Venice*),歐蒙家族收藏。主要的中間色系——灰色,營造出微妙、迷人的氣氛。

塞尚與世隔絕的專心針對他獨創的題材進行實驗;而和他同時代的約翰・沙金特(John Singer Sargent, 1856–1925)卻是非常活躍地透過他別具特色的風格表現出時代的脈動,堪稱為外向畫家的代表人物。

約翰・沙金特誕生於北美洲,但卻在其國度過一生,其間曾在法國和義大利知暫居住。沙金特一生都活躍於上流社會中,而這也經常成為他繪畫的題材。沙金特的畫風活潑、生動、明亮,反映出他對繪畫與生俱來的天份。他有許多作品都是用水彩完成的,證明他不僅是位才華洋溢、精力充沛的製圖家,對色彩律動與光線的敏感度也是天賦異稟。年輕時,沙金特曾追隨法國畫家卡流士─杜蘭 (Carolus-Duran) 習畫,這位畫家在當時的巴黎上流社會頗孚眾望。毋庸置疑的,沙金特成熟的繪畫風格是深受卡流士─杜蘭的影響。或者說得更明確一點,應該是深受法國畫家莫內(Monet)的影響:他擅長使用簡潔的筆畫,對色彩的使用更是豪放不拘,這些特點也都被沙金特運用在繪畫上。

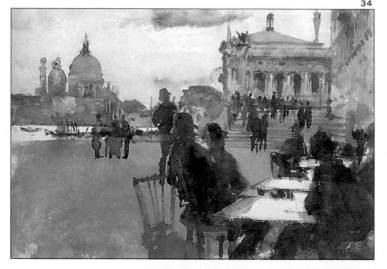

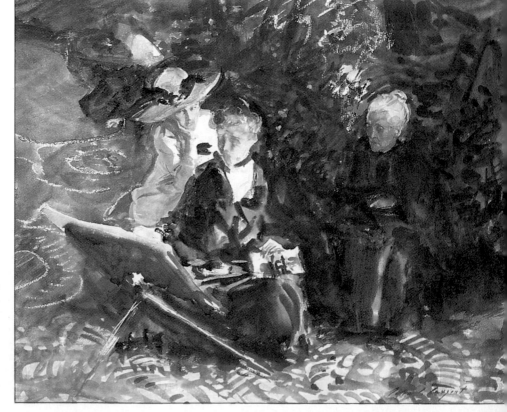

圖35. 沙金特,《平常的日子》(*In the General Life*),紐約大都會博物館。沙金特忠實記錄當時的風土人情。從這幅作品中明顯可以看出他輕而易舉的便捕捉住畫中人物的神韻。

少金特水彩作品的主題相當獨特，都是直接取材自大自然，令人彷彿直接感受到光影和律動。他的水彩作品流露出一重自然、不造作的美感，這一點往往是他的油畫作品所欠缺的。他的水彩作品是供絕佳的典範，教導人如何在構圖上完美的融合形體與色彩，藉此直接表現寫實人生。沙金特作畫時往往會先上一層淡彩，藉此抓住第一印象。因淡彩已將底稿的描摹呈現出來，所以他很少再描繪外形。接著他再透過與淡彩對比和對映的手法建構起全圖。這種技法，自印象派以降，已變成二十世紀中最具影響力並普遍被仿效的水彩技巧之一。

圖36. 沙金特，《山林大火》(Mountain of Fire)，布魯克林博物館，紐約。沙金特用熟練的技巧捕捉住畫中的色彩和短暫的光線。

圖37. 沙金特，《朱德卡島》(Guidecca)，布魯克林博物館，紐約。這幅水彩畫的重要性在於用色豪放不拘、筆畫自由，是一流的寫實作品。

當代印象派水彩畫

印象派在主題和技巧上所帶來的革新 —— 日常生活的一景一物、都市風光、捕捉明亮的光線與氣氛等等 —— 很自然的也成為水彩畫的特色。許多偉大的水彩畫家，特別是在英國，都效法印象派的精神，從他們身上可以看見與印象派大師同樣的繪畫態度。在當時，印象派的畫風被視為離經叛道、繪畫的大革命，然而到此時，不論職業或業餘的水彩畫家，卻都競相採用印象派的畫法。許多水彩畫家，譬如席格(Seago)、衛森(Wesson)、葉得利(Yardley)、張伯倫(Chamberlain)等人的作品都出現一個共同的特色：筆觸鮮明、筆畫自由，而且普遍追求自然、不造作的精神。

從本書所翻印的作品，可以欣賞到這幾位畫家是如何忠實地呈現當時、當地的光線與氣氛。他們找到一個絕佳的方法，可以使真實的影像若隱若現，並且與色彩和透明顏料完全溶合，這也正是水彩的特質。

38

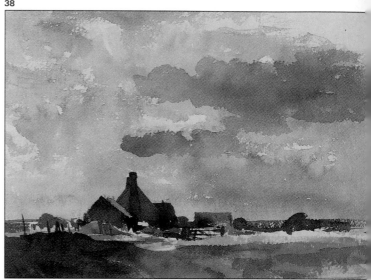

39

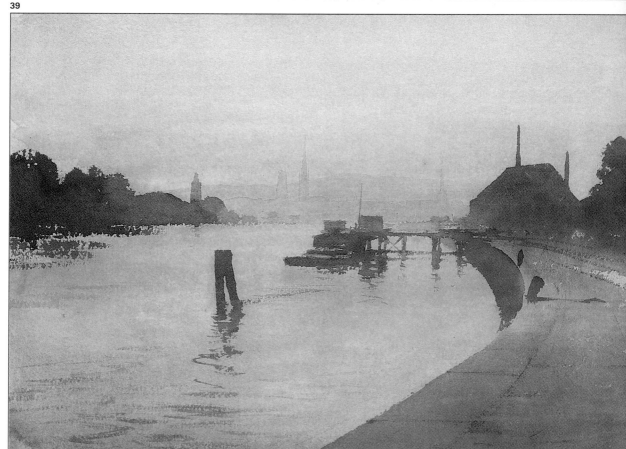

圖38. 席格(1910–
1974),《綠色農場》
(Green's Farm), 河岸
藝術館, 倫敦。大衛
與查爾斯(David &
Charles) 出版公司提
供。席格是二十世紀
印象派水彩畫家的代
表。作品中色彩漸層
的效果若隱若現, 色
彩對比也頗為強烈。

圖39. 席格,《暮色,
盧昂》(Evening Light,
Rouen), 私人收藏,
倫敦。大衛與查爾斯
出版公司提供。這幅
畫的色系很少, 但畫
家卻能將它們發揮得
淋漓盡致。

圖40. 張伯倫(1930–),
《威龐港外》(Off
Wapping), 私人收藏,
倫敦。這幅水彩畫充
分捕捉了煙霧、雲、
水和蒸氣融合所呈現
的效果, 也將氣氛的
特質表現得非常出
色。

圖41. 葉得利(1933–),
《耶穌教會》(Jesuit
Church), 私人收藏,
倫敦。這幅畫展現畫
家細微的觀察力和精
湛的技巧。對形體與
色調的選擇證明是出
自大師之手。

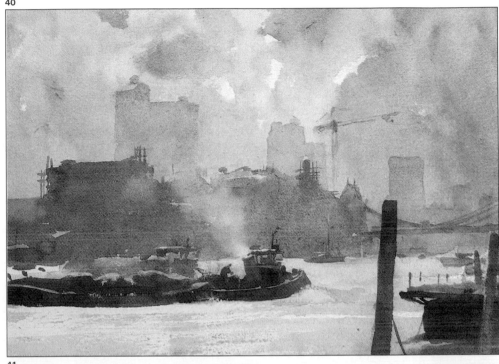

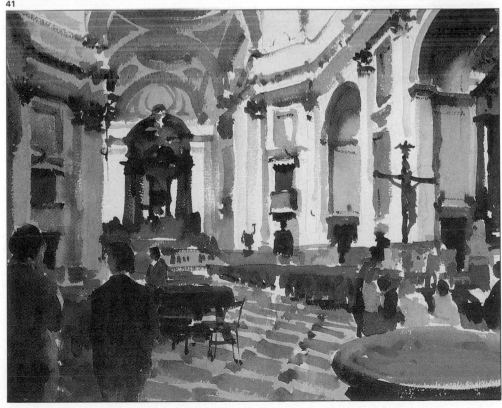

今日水彩畫的創作

靜物、都市風光、街景——事實上任何一種主題都是現代水彩畫家的靈感來源。從鄉村景色——長久以來水彩畫的主題一直被限制在這上面（還記得舊水彩學會的起源？）——到現代水彩畫家想畫什麼、就畫什麼，其中經過了許許多多的革命、創新，以及各式各樣的風格。現代畫家發現任何景色都可以入畫，也從一些公認最不可以入畫的東西身上找到了靈感。這樣的環境顯示水彩這個媒材是非常活潑的，充滿了各種可能性。任何希望接受挑戰的畫家，都可藉由無限的創造力在水彩身上尋求無數的技法解答和各式各樣的風格。

42

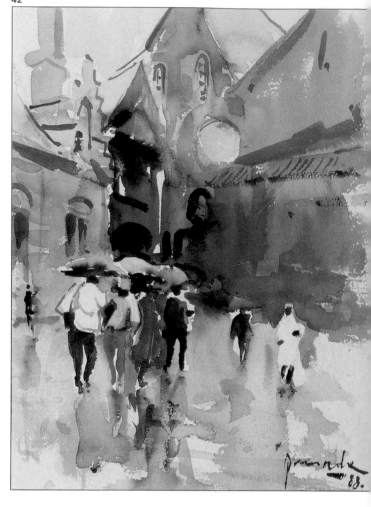

43

圖42. 胡利歐・昆士達 (Julio Quesada, 1926-)，《雨天》(*Rainy Day*)，私人收藏，馬德里。雨水、潮濕的街道、灰色的氣氛——這些是水彩畫吸引人的因素。這幅畫的特色在於人物與牆壁的暖色系與整幅圖的灰色呈現對比。

圖43. 查爾斯・雷德 (Charles Reid, 1942-)《彼得，5月14日》(*Peter, May 14*)，茱迪斯・雷德(Judith Reid)收藏。在這幅作品中，這位偉大的北美水彩畫家用鬆散的筆觸和淡彩，以融合的手法精確的勾勒出人物的外表。

44

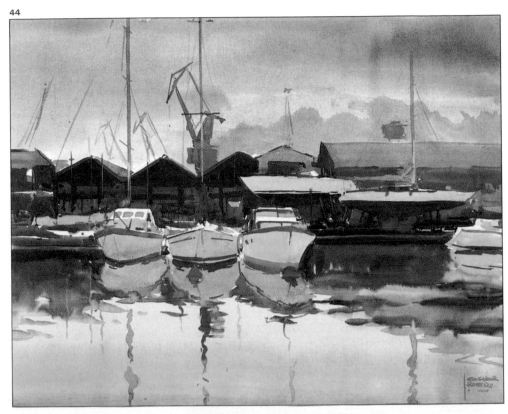

圖44. 約瑟·羅密勒
(Josep Gaspar Romero,
1902–),《遊艇俱樂
部》(*Yacht Club*)。這
幅畫的構圖主要是直
線與橫線的對比。遊
艇部份小小深色的暖
色系筆觸,對偏冷色
調的色彩有補強的作
用。

圖45. 菲利普·杰米
森 (Philip Jamison,
1928–),《多霧的日
子》(*Foggy Day*),私
人收藏,倫敦。撇開
題目不談,這是一幅
色彩明亮、豐富的水
彩畫。無光澤的彩色
部份和花朵的局部表
現呈現強烈的對比,
這一點值得特別注
意。

45

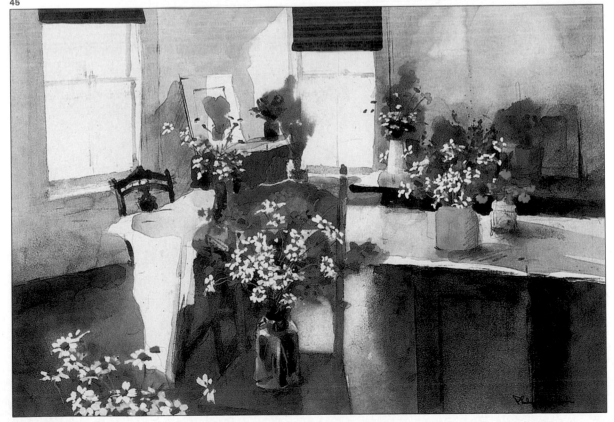

巴斯塔、羅札諾、普拉拿：現代水彩畫家

在人才濟濟，個人風格極端強烈的現代水彩畫領域裡，本書三位畫家的繪畫風格佔有舉足輕重的重要地位。巴斯塔 (Vicenç Ballestar, 1929–)、羅札諾(Josep Martínez Lozano, 1923–)、普拉拿(Manel Plana Sicilia, 1949–) 會在本書中藉圖說明他們的作品。在他們的協助之下，你也可以做實際的練習。雖然這幾位畫家分屬不同時代，但他們對水彩畫的熱情卻是無分軒輊。

巴斯塔的作品曾經在許多國家公開展覽，他的素描具有大師級的功力，再加上對繪畫敏銳的感受力，使他的水彩作品呈現出細緻、優雅的線條與色彩。巴斯塔具備了高尚、勤奮的氣質，隨時都在尋找新的主題加入他的繪畫世界。這位畫家除了擅長水彩畫之外，也有許多油畫和粉彩畫的作品。不過高超的水彩畫技巧讓他對任何一種題材都能遊刃有餘。除了在畫壇擁有崇高的地位，他個人更是貴為加泰隆尼亞水彩畫家學會 (Society of Watercolorists of Catalonia) 的老師。

羅札諾是位享譽國際的畫家，獲得的獎項多達四十餘種，作品也曾在許多國家展覽，是一位創造力無窮的畫家。羅札諾主要是用油彩和水彩作畫，在這兩種媒材上，也都發展出個人的獨特風格：在透明和淡彩的區域上，運用活潑、大膽的筆觸技巧，呈現出不凡的驚奇效果。他是位善於改革與創新的一流畫家，並運用技巧展現他對色彩精確、敏銳的感覺，以及自由、豪放的表現手法。

普拉拿的作品反映出他對傳統的主題（靜物、都市風光等等）與眾不同的詮釋。這些傳統主題一到了他的手中，都紛紛呈現出全新的個人色彩。普拉拿的作品是絕佳的見證，證明這位畫家不斷在追尋新的公式，不停在改革、創新。普拉拿以大膽的風格和觀點，利用直接、不造作的技巧來詮釋現實世界。這位畫家得獎無數，並曾在1980年獲得全國水彩大獎。歐洲許多城市都曾展示過他的作品。

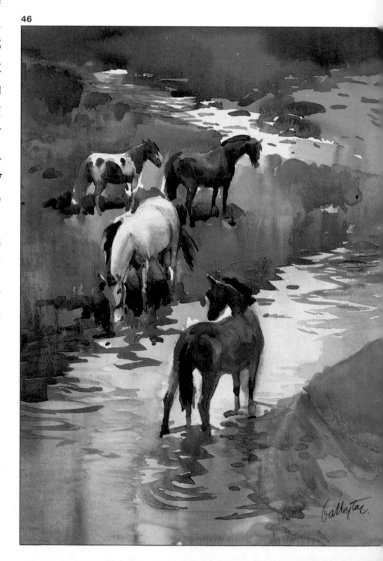

46

圖46. 巴斯塔，《站河裡的馬群》(*Hors in the River*)，私人藏。這是一幅一流作品，有很多局微的表現和彩色的影，不過並無損輪和立體感的衝擊力

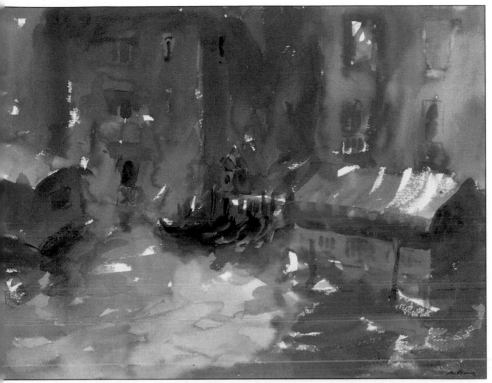

圖47. 普拉拿，《威尼斯運河》(Venetian Canal)，私人收藏。景物的氣氛、豪放不拘的筆觸和明亮的色彩，在在於普拉拿的作品中表露無遺。

圖48. 羅札諾，《漁港》(Fishing Harbor)，私人收藏。羅札諾用全新的手法表現形體與色彩，這項創意特別值得注意。

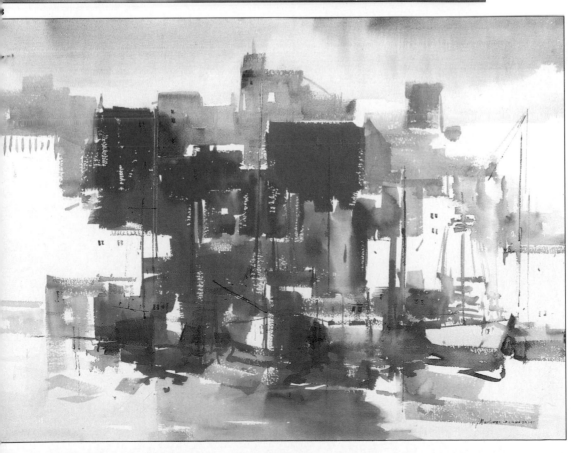

研究偉大畫家的水彩作品時，我們會看見水彩畫的價值在於精確的融合技法與個性化的表達。這種創意的表現方式和畫家本人是否能從容、自信的掌握繪畫技法息息相關。為此，你對基本的技巧和知識必須相當熟練，方能超越練習的階段，開始盡情發揮創意。本章將告訴你光線、構圖、視點的選擇以及其它相關重要的水彩基本技巧。認真的練習、仔細的研究，是幫助你發展個人風格的最佳途徑。

如何發揮創意

參觀博物館

常常到美術館參觀大師親筆所畫的藝術
作品，一有看畫展的機會千萬不要錯過，
將有助於你學習欣賞和了解構成一幅畫
的所有因素，譬如形狀和色彩。再者，
每一幅畫吸引人的地方都不一樣：有時
候我們會比較注意構圖，有時候則是畫
中獨特的造型和色彩吸引我們的眼光，
所以每一次都能在畫裡發現新的趣味。
看原作還有另外一個優點：唯有近看才
能欣賞到每一個筆觸、每一種色彩，以
及每一條紋理等細微的地方。從原作學
來的技巧和創意，對於提昇我們的作品
水準有莫大的幫助，別人的作品往往也
會成為靈感的來源，燃燒我們繪畫的熱
情。

圖49. （前跨頁）
拉拿，《兩艘船》(Two
Boats)，私人收藏，
塞隆納。

50

51

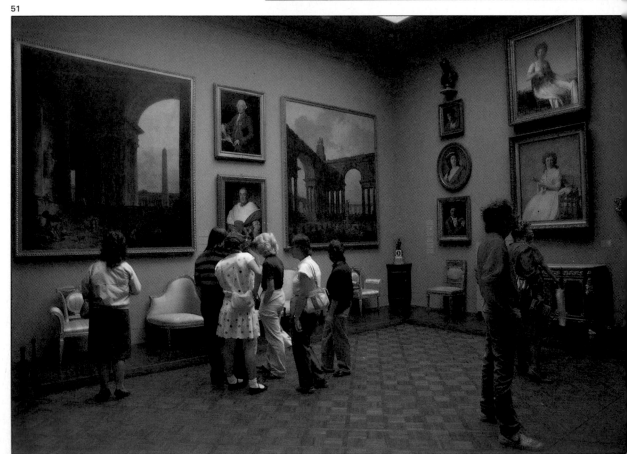

參考畫冊和複製畫

圖50. 羅浮宮外觀。這座全世界最大的博物館收藏的藝術作品,都是各個流派、風格的上上之選。走一趟這類博物館往往可以獲益良多,更能啟發創作的靈感。

圖51. 芝加哥藝術中心的一處展覽大廳。

圖52. 建議你買一套好的圖解美術叢書,或是一系列明信片或複製畫,各處的博物館都買得到。有了這些參考書,就能更深入了解由古至今的畫家是如何作畫。

並非每一個人都能隨心所欲的參觀博物館,特別是離都市較遠的人。但是欣賞印刷精美的畫冊則不難。想辦法拿到大版面的畫冊(譬如21×29公分),這種版面的複製畫夠大,便於欣賞和研究。這些畫冊價錢可能不便宜,不過相當值得,可以考慮投資。此外也可以考慮買一套好的世界繪畫史,有助於你研究古典到現代畫家們所用的每一種主題、技巧、媒材、材質,以及大師的畫風。這種書籍亦將幫助你欣賞和研究所有類型的畫:如風景畫、人物畫、靜物畫等等。也可以考慮購買喜愛的畫家的畫冊(如梵谷(van Gogh)、塞尚、馬諦斯(Matisse)、烏拉曼克(Vlaminck)等人),藉由分析他們的風格、上色、調色的方法,然後嘗試將此運用到自己的作品上。

毋庸置疑的,看照片般的複製畫和欣賞原作的感覺絕對不一樣,因為有些東西在複製畫裡絕對找不到,特別是原作尺寸所傳遞的理念。雖然如此,畫冊還是有很多用途,你隨時隨地都可以拿起來欣賞,而且畫冊中有許多作品是在公開場合不易看到的,因為那是私人的收藏,不然便是被收藏在一些名不見經傳的博物館裡。

高品質的印刷可以稍稍彌補無法欣賞原作的遺憾。除了提供較精細的複製畫外,畫冊在對習畫者練習作畫和提供相關的註解上有極大的價值——真正想從大師身上學到東西的人,對畫冊的貢獻是推崇備至的。

每一間重要的博物館多半會出售展示作品的海報,這當中有許多繪畫作品在一般畫冊中都很罕見。下次有機會參觀博物館時,建議你買一、二張這種繪畫作品海報,這種海報價錢不貴,但是複印的品質卻非常良好。

習作和素描

創作的要點並不在於畫什麼或怎麼畫。數千年來，繪畫的主題和題材一再重覆，只是隨著時代的不同呈現出不同的風貌與特色罷了。真正能使畫家的藝術品質與眾不同的，是他個人的想像力、洞察力，並且將此發揮在畫作上的能力。這時候就輪到創意上場了。所以我們必須認清一個重要的事實：唯有不斷的學習和練習，才可望有豐富的想像力和敏銳的洞察力。誠如竇加(Degas)所言：「素描不是一種繪畫形式，但卻是使我們深入繪畫形式的管道。」我們可以延伸這種創作的原則為：素描使繪畫形式更易被了解。這就是它的重要性。

素描的練習在畫家的養成教育中是不可或缺的。在藝術學院裡，老師教導學生要對著人體模特兒素描。這是一種相當愉快的經驗，也是非常實用的練習，學生從中可以學會如何速寫物體形狀，如何計算大小和比例，如何評估光線和陰影。這些都要在教室中，在模特兒面前完成。當然，模特兒並非唯一的選擇。任何東西都可以成為畫家詮釋的對象。家裡、街上、鄉間——任何角落都可以找到題材來表現我們對物體的想像力和觀察力，表現我們的氣質和創意。

圖53. 藝術學校最要的學習項目就是體寫生。人體習作增進你的素描技（精確計算距離和度等等），過程也十有趣。

53

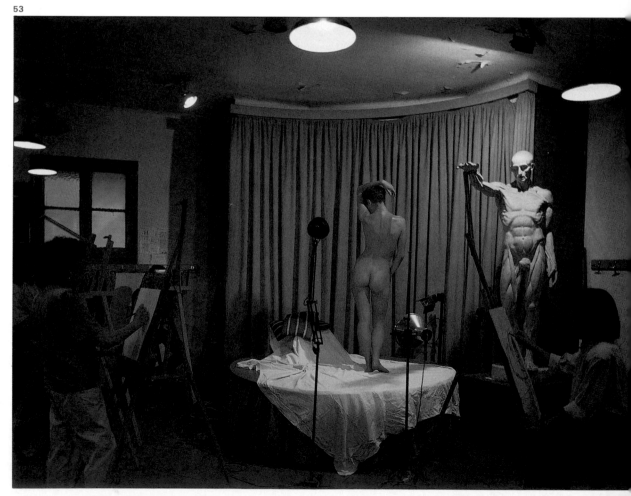

學習和臨摹原作、複製畫和印刷品

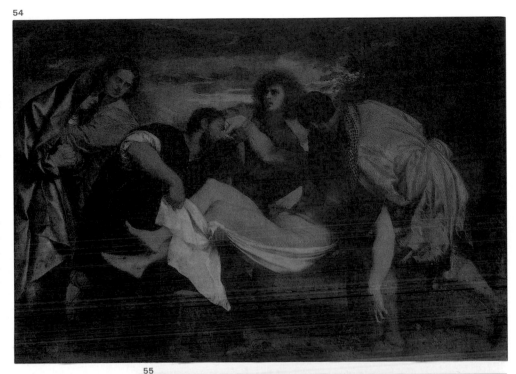

圖54. 提香 (Titian, 1488-1576),《下葬》(The Entombment),巴黎羅浮宮。臨摹大師的作品是每個時代的畫家提昇繪畫技巧的必修課程。

圖55. 泰納,《臨摹提香的「下葬」》(Copy of Titian's "The Entombment"),柯洛爾美術館,倫敦。年輕的泰納用水彩臨摹提香的偉大作品。臨摹大師的作品對提昇構圖、上色和決定調子的知識助益匪淺。

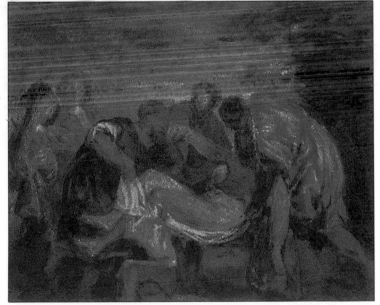

學習大師的作品是相當重要的。其中有一個很好的方法就是速寫大師的作品。你可以在家對著複製畫速寫,或是在博物館或展示會上速寫。你只要準備一本畫簿,便可以開始分析畫中的構圖、明暗和色系等等。如果你想進一步直接臨摹,只要事先徵得館方的同意即可——一般都不會有什麼困難。當然,你也可以在家裡對著印刷精美的複製畫臨摹。不要忘了,這些大畫家從年輕到年老時,都曾臨摹他人的作品以做為習作練習。印象派畫家常常會回過頭去臨摹博物館裡的畫作,希望多多認識過去的幾位大師。馬內(Manet)曾經遠赴馬德里臨摹委拉斯蓋茲(Velázquez)的作品;塞尚時常造訪羅浮宮;梵谷除了臨摹米勒(Millet)和德拉克洛瓦(Delacroix)的作品,同時也收集、研究其它藝術家的版畫與蝕刻作品。臨摹其他畫家的作品並不等於放棄自己的風格。相反的,別人的作品可能會成為你靈感的泉源和學習的對象,使你個人的風格更多彩多姿。

柏拉圖的定則

56

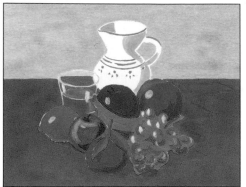

57

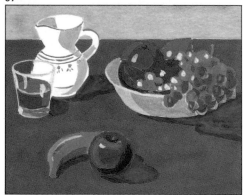

58

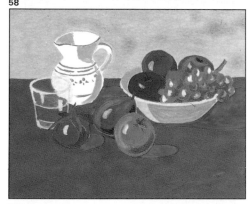

有一些平衡和美感的定則可以用在構圖上。忠實無誤的複製題材並不足以構成一幅成功的圖畫，如何將畫中的景物排列得令人賞心悅目，是相當重要的。那麼要如何構圖才不至於看起來鬆散、單調呢？希臘哲學家柏拉圖(Plato)曾經用短短數語向門生解說構圖的要訣：

「你必須在變化中求統一；在統一中求變化。」

倘若是以大自然做為繪畫題材，因為形體、色彩和色相的數目都不是我們事先能掌握的，所以在構圖時要特別留心，方能畫出吸引人的作品。當我們凝視一批未經組織的物品時，如果排列得一板一眼，就會淪於單調；排列過於鬆散，則會令人視線疲乏，因此這種「在變化中求統一」的原則，是構圖時必先考慮的要素。

此外還有一個構圖的基本規則，圖解說明就在本頁下圖。問題是，作品中的主題應該擺在哪一個位置呢？

這個問題的解答歷史久遠，就隱藏在一個幾何和算術的公式裡，先後由畢達哥拉斯（Pythagoras，西元前六世紀）和歐幾里得（Euclid，西元前四世紀）所發現。我們現在所談的就是所謂的黃金分割原則。建築理論的偉大作家維邱韋士

圖56至58. 此處有□個範例清楚說明了□拉圖的定則。根據□臘哲學家的說法，□個被分割成數個不□面積的區域若要達到□諧、美學的效果，就必須在異中求同。過分集中（圖56）就會淪於單調，令人生厭。差異太大（圖57□則會使人分心，造成視覺混亂。圖58的構圖便是完全遵行柏拉圖的定則。

59

直線交叉之處便是黃金點，構圖中最重要的東西應該擺在這幾個地方。若想找出構圖中的黃金點，只要將畫布的每一邊乘以0.618，然後再畫直線，就能找出黃金點。

（Vitruvius，西元前一世紀）如此解釋
這個分割現象：

「當一個面積因為美學的緣故被分割
成大小不同的面積時，大塊面積與整
個面積之間的比例，應該等於小塊面
積與大塊面積的比例。」

幾千年來，繪畫作品在分割構圖時，不
論是出於畫家個人的意願或藝術直覺，
最終都是遵循這個「黃金分割」的原則。

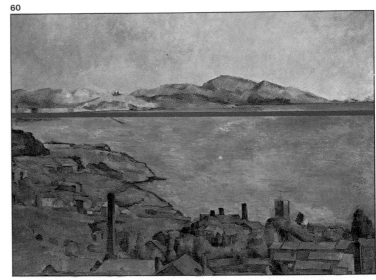

圖60. 塞尚，《馬賽灣》(The Gulf of Marseille)，紐約大都會博物館。這幅風景畫的地平線就位在黃金分割區域裡。這可能是畫家憑直覺而構圖的，而非事先計算過。

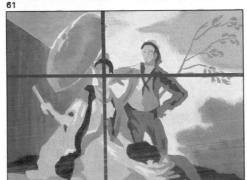

圖61. 這幅明暗對比鮮明的草圖（自圖62）清楚顯示出哥雅（Francisco de Goya，1746-1828）是如何將圖中那位女士擺在最合適的位置，特別是頭部所在的位置，吸引了所有欣賞者的眼光。女士的頭部就位在黃金點上，兩個黃金分割區域交叉之處。

圖62. 哥雅，《洋傘》(The Parasol)，普拉多美術館，馬德里。

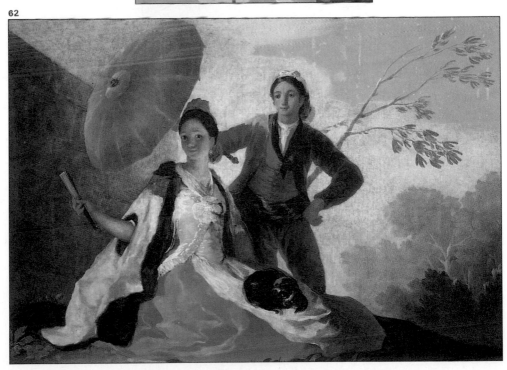

用幾何圖形構圖

圖63和63A. 巴斯塔，《美達斯群島》(The Medas Islands)，私人收藏，巴塞隆納。這幅水彩畫的構圖是以地平線為基準。

先前我們談過的黃金分割原則，並不是連繫繪畫與幾何圖形之間的唯一橋樑。相反的，繪畫與幾何定律之間的關係是非常密切的。特別是在面對構圖的問題時，這個情況更為明顯。經過實驗證明，幾何圖案要比不規則圖案更有吸引力。所以，每一位畫家都必須將隱藏在景物背後的幾何圖形找出來，然後應用在繪畫上。如直線、角度、弧形等幾何圖案

其實都隱藏在每一個描繪對象中，你都必要找出來，然後用這些幾何圖案來建構你的作品，如本頁的水彩作品所示。

圖64和64A. 普拉拿，《海邊的船》(Beached Boats)，私人收藏，富特拜亞(Fuenterrabia)。簡單的題材卻畫得如此趣味橫生，全拜對角線構圖所賜。

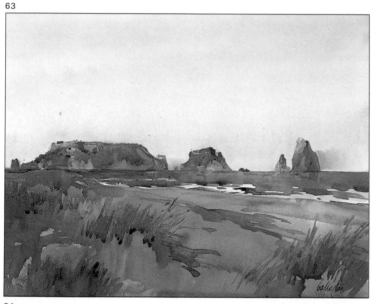

63

63A

64A

65A

圖65和65A. 巴斯塔，《雨後即景》(Landscape after the Rainfall)，私人收藏，巴塞隆納。這幅畫的構圖誇大透視，圖中的景物是按著小路蜿蜒的線條排列的。

64

65

用面構圖

這裡的面 (masses) 指的是由光線和陰影交織而成的概略區域，它們以抽象的細部構成整幅圖。你只要瞇著眼睛看一幅畫，就知道是怎麼回事了：此時，物體的形狀和輪廓都消失無蹤，只留下畫中明暗處的大概模樣。要排列畫中的塊面並使畫面看起來平衡，必須把幾個因素考慮在內：這個區域的面積和其它區域的比例，兩者之間的距離，以及各個區域明暗的程度。

本頁所複印的兩幅水彩畫在構圖上都相當均衡，主要是因為畫家已將色面做均衡的排列。

圖 66 和 66A. 巴斯塔，《白色岩石》(The White Rocks)。使用淡的暖色系處理的前景，形成一片大的色面，和冷色系的深色背景呈對比。

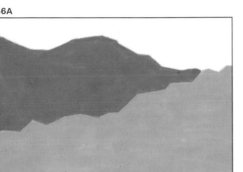

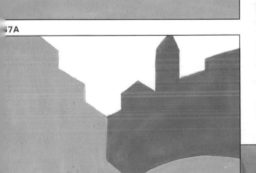

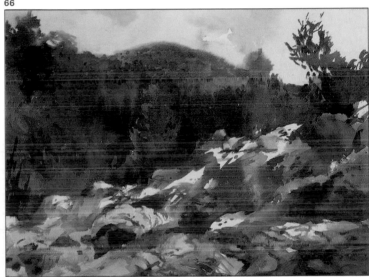

圖 67 和 67A. 普拉拿，《波瑞達廣場》(Borredá Square)，私人收藏，柏科斯 (Burgos)。這幅水彩畫是色面平衡和互補的最佳範例。

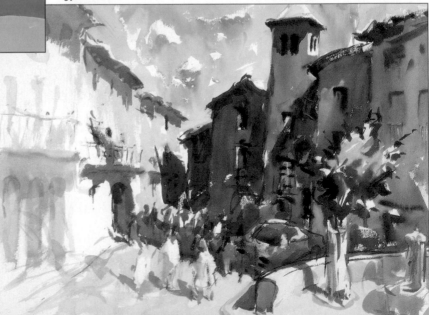

構圖練習：普拉拿的靜物寫生

68

圖68. 開始作畫之前，普拉拿先用筆尖試試顏色，看看這個構圖會出現哪些可能。

這裡的靜物包括二顆蘋果、二顆西洋梨、一個盤子、一個水杯和一只裝有乾燥花的花瓶。白色的桌巾突顯出主題嚴謹的特質。簡簡單單幾樣東西、幾種顏色，這些就夠讓普拉拿發揮了。

普拉拿拿起一個水果，移動了一下水杯然後就停止不動，默默的注視著構圖。過了一會兒他把杯子倒翻，盤子放在上面，隨手就變出一個水果盆。水果盆裡放著一顆西洋梨和一顆蘋果，接著他就開始作畫。

一開始，他先打草稿（圖68），做一個大略的構圖。普拉拿將塊面做均衡的排列，把小花瓶放在一邊，水果盆擺在另一邊，兩顆水果擺在右邊，打破對稱的排列。構圖決定好之後，畫家信心十足的開始上淡彩，想都不想就下筆了。在淡彩裡慢慢浮現出形體：橢圓形的筆觸就是代表水果，幾筆綠色代表的是葉子（圖69）；桌巾則是用粗而輕快的筆觸來詮釋，顏色是透明、若隱若現的灰，使白色桌巾不致過於單調（圖70）。

69

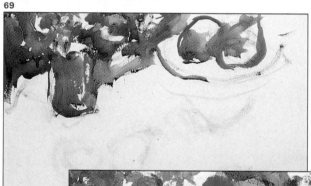

圖69. 普拉拿的第一幅水彩畫呈長方形的格式，有利於水平的構圖。畫家將主題稍加修飾，基本的色面放在上端。

圖70. 最後成品呈現的明亮淡彩就是這位畫家典型的風格。

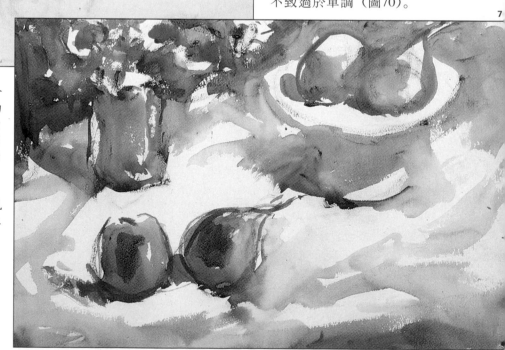

拉拿另外再拿起一張紙，垂直的放在畫架上，預備從另一個全新的視點來構圖。這一次靜物只佔據畫紙上端小小的角落，其餘部份普拉拿預備用來畫桌巾垂部份的光線和陰影。第二張靜物和先前的構圖不一樣：花不見了，其它的東西全都擠到桌子邊緣（圖71）。特別注意普拉拿是如何強調水果盆的邊緣。他特別突顯出這個部份，讓人隱約可以看出邊上的皺摺（圖72）。（觀察和創造是一體的兩面）相對的，他用大片的淡彩來表現垂懸在桌邊的桌巾。普拉拿用大的筆觸架構中間大片的白色部份，充分的為他的作品注入活力，看起來活潑、鮮明（圖73）。

71

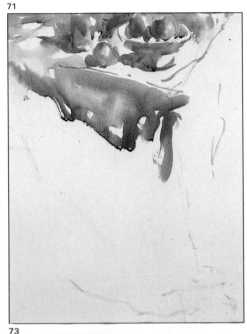

圖71. 這幅水彩畫的構圖和前一幅截然不同，因為是取自不同的角度。在這裡普拉拿的注意力幾乎都擺在桌上的桌巾以及垂落桌邊的部份。

圖73. 這就是最後的成果：出色的水彩作品，色彩和諧、技巧流暢。

73

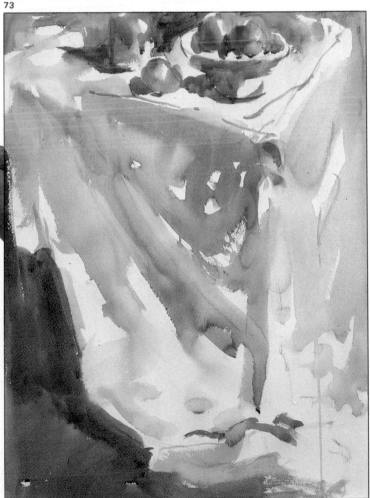

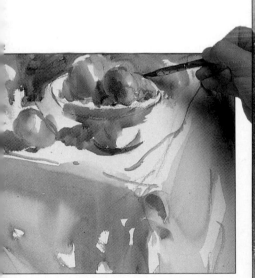

圖72. 普拉拿好像是在速寫，不過在他大筆幾筆之後，接著就用細的畫筆描繪物體的形狀。

選擇主題

一直到十九世紀，繪畫才擁有一座定義完善的主題寶庫，畫家也才清楚知道哪些主題值得詮釋。在此之前，一流的繪畫主題就是所謂的歷史畫，用大幅的版面為歷史人物或事件歌功頌德。到了十九世紀，法國作家高第耶 (Théophile Gautier)形容這種畫是「畸形」，因為格局過於華麗，本質上則是極盡誇張之能事。印象派的出現所造成的震撼，主要是因為他們所選用的主題太微不足道了。印象派畫家畫的都是身邊的人、事、物，任何景象都有可能成為作畫的題材。德國的浪漫派畫家卡斯巴·佛烈德利赫 (Caspar Friedrich)說：「只要有感覺，自然界裡的一草一木都可以當做繪畫的題材。」 根本沒有所謂的專有的題材，因為主題的價值在於能否觸動畫家的心靈。畫家必須隨時留意周遭對他有影響的人、事、物，因為他們隨時有可能成為入畫的主題。

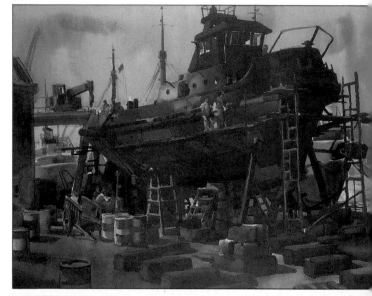

圖74. 巴斯塔，《船裡的船》(Boat in Shipyard)，私人收藏巴塞隆納。看似不吸引人的題材，卻變而為饒富創意的品，震撼效果十足

74

75

圖75. 普拉拿，《畫室裡的畫箱》(Paint-boxes in the Studio)，私人收藏。不用千里迢迢去找尋迷人、有趣的題材。普拉拿把自己畫室中不尋常的靜物繪入畫中。

尋找題材

76. 開始作畫之前，一定要仔細研究一個題材能呈現出哪些不同的面貌。

漁港，甚至是商港，都是能夠吸引眼光、挑動感覺的題材。站在碼頭上觀看港口的活動，會發現這個題材可以用各種不同的方法來處理，還可以衍生許多小題材：譬如船、海和海上的倒影等等。這正是激發創意的大好時機：漫步在港口四周，找尋各個不同的視點、角度，以及光線的千變萬化。這些能為畫家提供豐富資料，創造出個人的風格——事實上，當你對著景物沈思默想作畫的可能性時，你已經在「作畫」了。然而在動筆之前，還需要注意幾個基本要素。缺少這些要素，港口裡的任何事物都無法激發你的靈感。我們所說的就是構圖、光線和色彩對比的基本知識，對此以下會有簡單的討論。

圖77和78. 港口能為畫家提供許多繪畫題材：船隻、有倒影的水面、漁夫等。在著手找尋最佳的構圖或視點——也就是研究不同的明暗效果或是決定最佳色系時——之前，要充分發揮創意來呈現個人的詮釋方式。

圖79. 荷西·帕拉蒙（José M. Parramón），《港中的拖船》(Towing in the Port)，私人收藏，巴塞隆納。帕拉蒙用水平面來架構空間，看起來簡單、明亮。

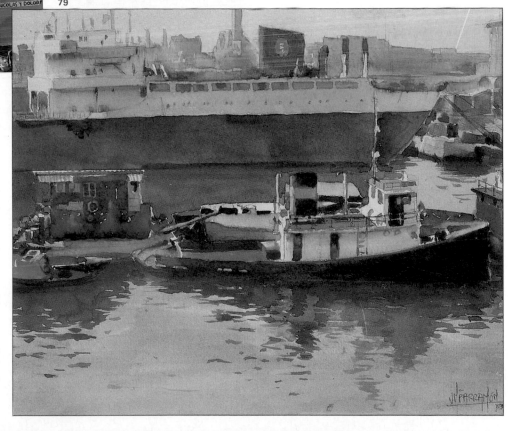

視點

大自然裡的每一個主題皆同時包含了好幾個特質。塞尚曾多次以聖維克多山(Saint Victoria)做為繪畫的題材，但每次都呈現不同的風貌。不論是山本身的面貌，周遭的景色或觀察的視點都各有差異。

曉得如何從無數個可能之中選擇最佳的視點，是作畫時不可或缺的知識。這有賴於我們賦予自然界的主題獨特、恰當、甚至有趣的方位，並藉以營造出視覺上的美感。

當你在選擇視點時，第一考慮的就是你與作畫對象之間的距離。如果太遠，主題就缺少衝擊力量，易淹沒在周遭龐大的空間裡。相反的如果距離太近，物體的大小的比例便容易估算錯誤，因為太近的距離易歪曲了你的視線。因此要試著找到能使視點正確構圖的地點；並要不停移動，直到找到理想的位置為止。

切勿一時衝動把偶然見到的景象納入畫中。當你在找尋視點時，必須把畫面中

80

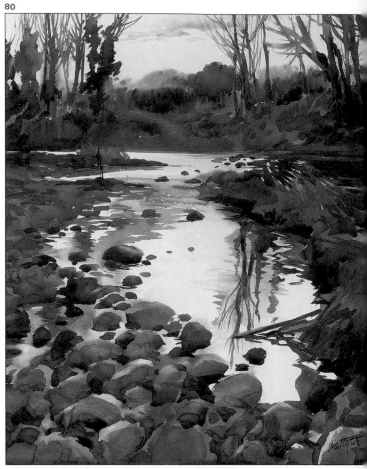

81

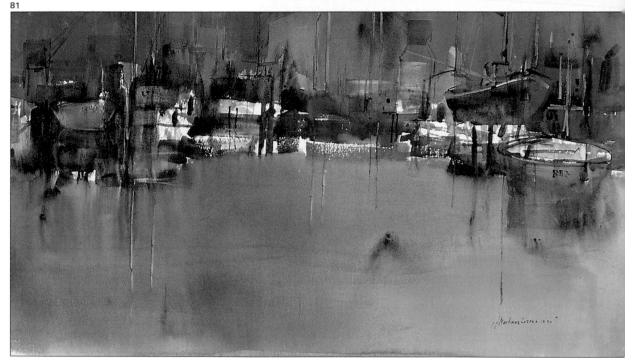

同面的排列秩序列入考慮。有時候一
東西是否擺在關鍵的位置，是非常重
的。舉例來說，在一幅風景畫裡，前
中的一棵樹就是一個理想的參考點，
家可以由此估算構圖中的其它距離，
尚便一再使用這個技巧。盡量發掘不
以往的全新視點，找出一個醒目的前
，譬如站在較高的位置上。這兩頁的
個範例就是最佳的示範。巴斯塔因為
用垂直的版面（圖80），所以由這個視
看出去，前景就變得很重要。如此一
他就能以連接的面為基礎來架構這幅
彩畫，使整幅畫看起來更有「深度」。
札諾（圖81）是從較高的視點作畫，
突顯海平面和其倒影的重要性。
的視點擁有無限的表現空間。從高空
畫都市風光，如普拉拿的這一幅畫（圖
），利用街道形成的對角線營造出眺
全景的生動趣味。

圖82. 羅札諾，《藍卡小村》(*The Village of Llançà*)，私人收藏。畫家從鳥瞰的角度詮釋風景，用不流於傳統的手法來表現形體、透視和氣氛。

圖83. 普拉拿，《左里拉廣場》(*Zorilla Square*)，私人收藏。普拉拿擅長以與眾不同的手法重新詮釋傳統的題材，譬如從高處畫這幅都市風光。

82

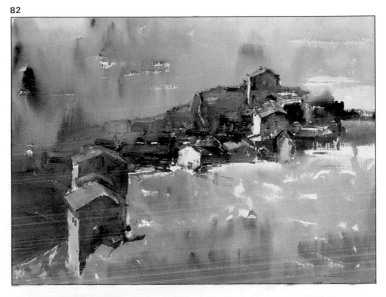

83

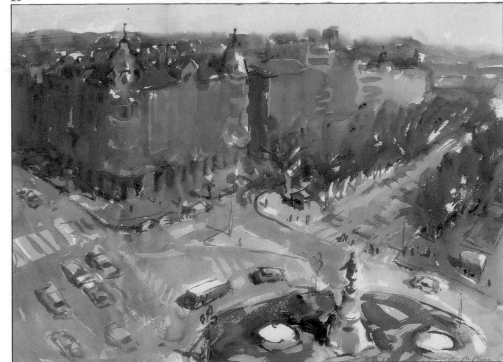

圖80. 巴斯塔，《河流
淺灘》(*River Ford*)，
私人收藏，巴塞隆納。
這位畫家在挑選視點
的同時，也在架構構
圖中的各個平面。

圖81. 羅札諾，《海
景》(*Seascape*)，私人
收藏。羅札諾將地平
線拉高，特別強調前
景中的海。

光的方向

光依方向不同可分為四種：正面光、前側光、側面光及背面光。

正面光的光線從正面直接照射在描繪對象身上，產生最少的陰影，營造出描繪對象較無立體感、深度較淺的效果，但卻也重現了原有的色彩。這種光正合色彩主義的胃口——即強調適當的色彩，而忽略了立體感與明暗法(chiaroscuro)。前側光的光線是從前方45度角的地方照射在描繪對象身上，效果比較自然，立體感也較為鮮明。這種光對於呈現逼真

的形體有絕佳的效果。側面光使得描繪對象身上的明亮處和陰暗處產生極為強烈的對比，製造出一種強烈、戲劇化的效果，通常出現在形狀較為怪異、不規則的藝術作品上。這種光線是練習明暗法和處理色調明暗最理想的光線。最後談到背面光或半背面光，此時描繪對象位在光源和畫家之間，形成物體輪廓與背景強烈對比的效果。在這種光線照射之下，描繪對象的立體感會消失，只留下一個被浪漫光環所環繞的物體。

圖84至87. 這裡是種典型的光線，光不同，蘇格拉底 (Socrates)的半身像就呈不同的面貌：正面（圖84）；前側光（85）；側面光（圖86）背面光（圖87）。

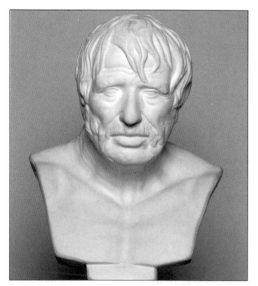
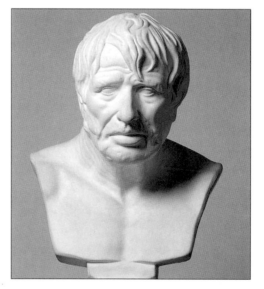
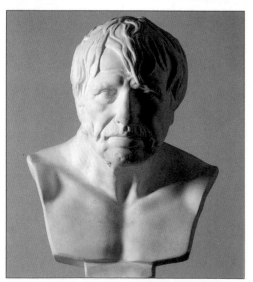
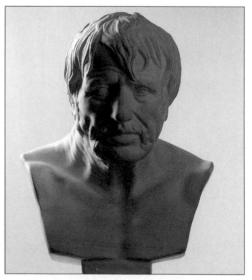

光的品質

88至89. 直接的光使描繪對象的形狀得比較僵硬，也突出色調明暗程度的比（圖88），漫射的線則突顯出沒有對的立體，而形體的廓和明暗的交界更和。

光線的強弱（柔和、強烈、微弱等等）會影響描繪對象所呈現的風貌。因此，在不同光線照射之下，對明暗程度、對比、明暗的交界等的詮釋自然也會產生極大的差異。

直射光集中光線照射在描繪對象身上，清清楚楚的突顯出描繪對象的形狀、側面和細節，大大的降低明暗的差異。一般而言，任何一種人造光線，譬如聚光燈、燈泡、水銀燈，只要光線直接照射在物體身上，都可算做是直射光。漫射光照射在描繪對象身上時，輪廓會顯得比較柔和，明亮部份和陰暗部份之間的界線也會比較模糊。譬如陰天的光線，或是非直射的人造光線來源，因為還隔著一層布幕，光線就比較柔和。

還有一種光的品質非常好：天頂光，這是素描或繪畫最理想的光線。這種光從45度角，高2公尺的地方照射在描繪對象身上。這種光線有時是天然的，有時也可用人工製造，因為有窗戶的阻隔，太陽光不會直接照射進來。此外，當光線照射在描繪對象身上時，還有一個要素必須加以考慮：光的品質（不論強弱與否）會大大的影響描繪對象所呈現的面貌。當光線特別弱時，描繪對象就給人一種溫馨的感覺；當光線強時，便予人活力充沛的感覺。

89

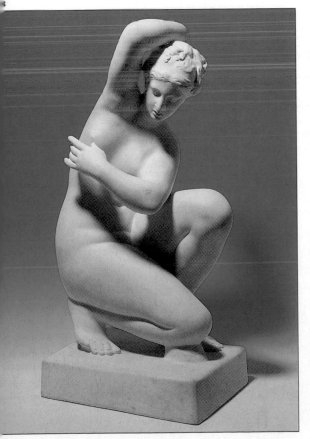
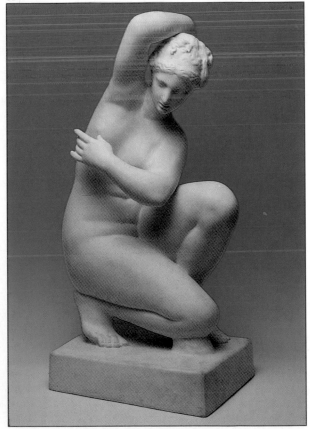

用光來表現

光因為具有引發心理聯想的特質，所以是表達理念、情感時不容忽視的利器。不同的光線會觸動不同的感覺或情緒。當我們研究一幅圖畫的明亮度時，必須考慮這些心理的聯想。如果能善加利用，作品便能產生震撼的效果。

這種心理詮釋最重要的是在於光的方向。誠如前面所討論的，正面光是突顯物體固有色的最佳光線，同時還會使物體單調失去立體感，相對的便加強了色彩的震撼力量。當色彩佔據主導的地位時，所呈現的是種更主觀的意涵。這種光線最適合表現主義和色彩主義的風格，因為色彩與色彩之間呈現對比便是這兩種風格主要的特色。

若是你希望色彩與形體之間能取得平衡，最合適的照明就是正面光和側面光。前者可以完美地呈現物體的體積，給人平衡和寧靜的感覺，同時也能「強化」主題的特色，也就是盡可能將最真實的面貌呈現出來。所以正面光最適合以最客觀、最精確的方法，把所看見的景物描繪出來。

側面光也具有同樣的效果，只不過側面光比正面光更強調明暗的分別。這種畫稱之為明暗畫，主要出現在巴洛克風格的作品（卡拉瓦喬(Caravaggio)、拉突爾(Latour)等人），以及學院派的作品中。背面光和半背面光的主要特色在於著重氣氛，描繪對象本身倒不是那麼重要。在這種光線照射之下，描繪對象是位在陰影或光線明暗交會之處（局部陰影），突顯出形體詩意的感覺。當光線從較特殊的角度射入時（譬如從上面或下面），能產生強烈的戲劇和表現的效果。從上面照射下來的光線賦予描繪對象「神秘主義」的色彩（想一想慕里歐(Murillo)，

蘇魯巴蘭(Zurbarán)，葛雷柯(Greco)等人的宗教繪畫作品）。從下面照射上來的光線則製造出深奧、恐怖、奇幻的效果。這二種光線都會營造出超自然的氣氛。

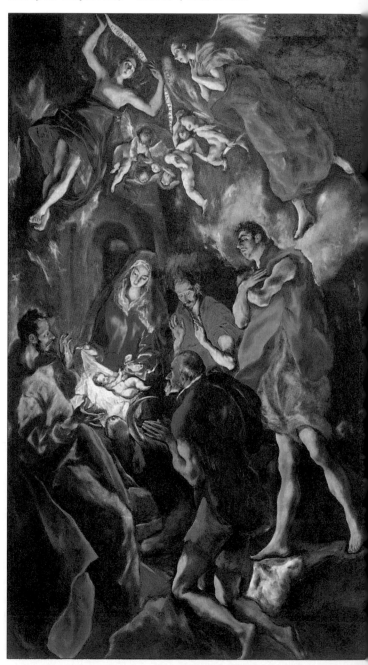

圖90. 葛雷柯(Greco, 1541–1614)，《牧羊人的讚頌》(The Adoration of the Shepherds)，普拉多美術館，馬德里。葛雷柯的人物外表都很奇特，這全拜從聖嬰耶穌發出的直接光線所賜，這個光改動、扭曲了這些人的外貌。

圖91. 巴斯塔，《裸
女》(Nude Woman)，
私人收藏，巴塞隆納。
光影強烈的對比是評
估人物色調的起點。

在本頁所列出的這幾張作品裡，光線都扮演著重要的角色。譬如巴斯塔作品中光影的對比，在真實的世界中是極為常見的（圖91和92）。這位畫家運用技巧製造陰鬱的氣氛，以達到表現意味濃厚的效果：清楚表現出風景的深度，正確評估人物的體積。普拉拿選擇的題材（圖

93）是光線綜合的最佳示範。這位畫家以創意的手法營造出一種變幻莫測的氣氛。

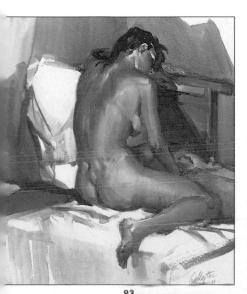

92

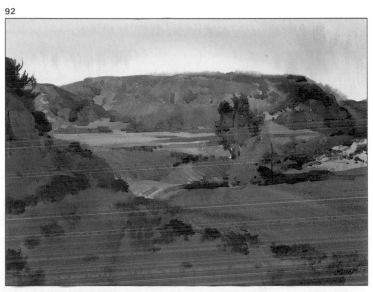

圖92. 巴斯塔,《黃色風景》(Yellow Landscape)，私人收藏，巴塞隆納。綿延光影交錯的平面讓這幅風景看起來「深度」十足。

圖93. 普拉拿,《玻璃工廠》(Foundry)，私人收藏。普拉拿利用這個不常見的題材來開拓特殊的色彩光影效果。

93

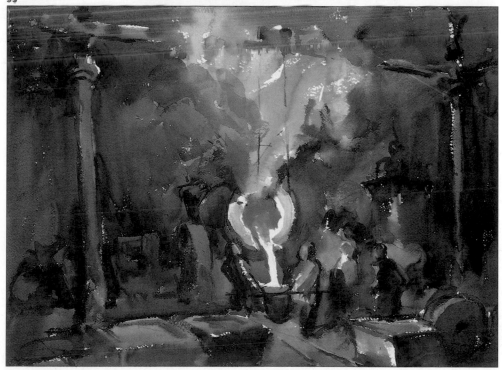

對比與氣氛

對比就是將明暗不同的色調聚集在一處。在表現空間時（以風景為例），明暗面相互交錯所產生的層次感，讓整幅畫看起來是立體的，而非平面。這些面互相對比，製造出特殊的效果。

對比能在畫面上製造出三度空間的效果，但是若沒有顧及氣氛，給人的感覺是冷冽、粗糙的。在繪畫上，所謂的氣氛指的是在我們周遭流動的空氣。達文西 (Leonardo da Vinci) 有一篇作品收納在他著名的《繪畫專論》(A Treatise on Painting) 裡，其中有多處提到如何營造出這種氣氛的感覺。達文西說道：「假如你把遠處的東西畫得太仔細，反而會產生反效果，那些東西感覺就好像在近處，而不是在遠處。只要按著你眼中所看到的下筆，不要畫太多。」

達文西建議大家要重視並表現出遠處越來越模糊的形狀，如此才會產生深度的空間。至於氣氛——對比、輪廓等——有幾點我們要多加注意：

1. 把最強烈的對比放在前景裡，如此一來形體會比較清楚、明顯，也可以製造出向觀賞者逐漸靠近的感覺。

2. 距離越來越遠的東西，色調要逐漸變為灰暗。此外也要避免深色的對比，因為色調會隨著物體與觀賞者間距離的增加，而越來越淡，變得比較藍、比較灰。不要忘了，距離越來越遠，物體的輪廓也會越來越模糊。反之，前景裡的東西則是非常清楚的。

94

圖94. 氣氛的表現要在於前景、中景、背景色彩的漸層效果：距離觀賞者越遠，色彩就越柔和。

圖95. 帕拉蒙，《利派達街》(Ripalda Street)，私人收藏，巴塞隆納。這幅作品融合了對比的原則（背面光照射在背景中的物體所呈現的效果）與氣氛。

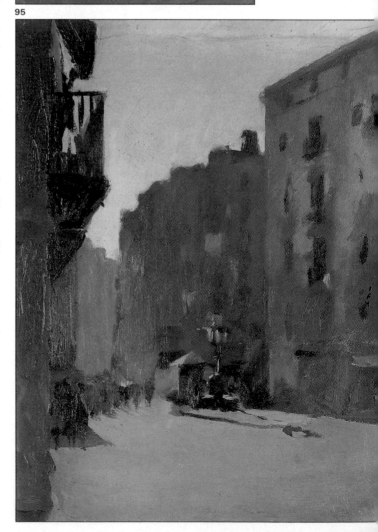

95

96

96. 羅札諾,《海
》(Port),私人收藏。
烈的對比也能營造
深度空間的效果。

97. 普拉拿,《岩石
景畫》(Rocky Land-
ape),私人收藏。背
和前景的對比被顛
過來:前景的東西
較模糊。然而結果
同樣呈現出深度
。

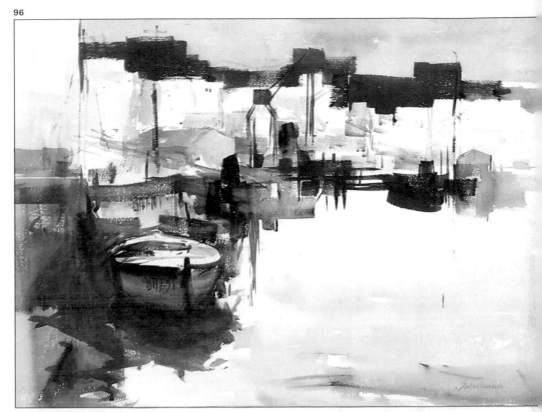

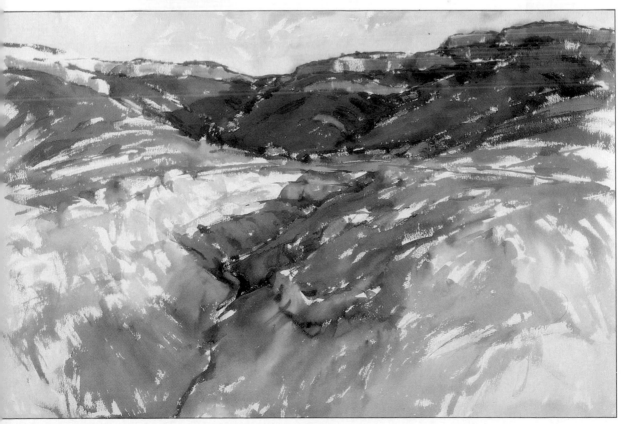

圖像的裁切

圖98. 竇加,《自畫像》(Portrait of the Artist),巴黎奧塞美術館。

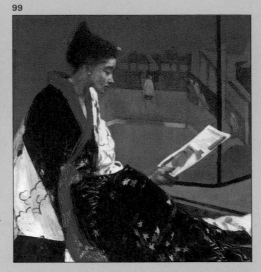

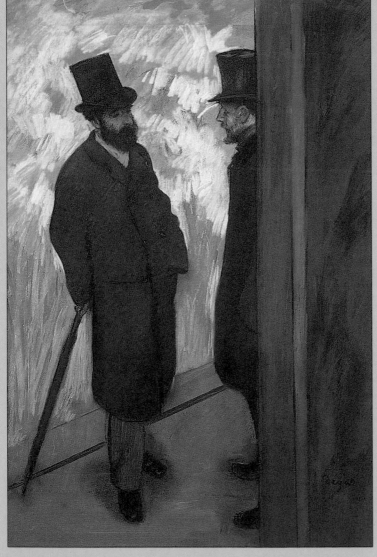

十九世紀下半葉,日本的藝術和裝飾在歐洲大為風行。藝術家收集帶有日本素描技巧或是以日本為題材的作品,惠斯勒(Whistler)便是一例。於是均勻、無光澤的墨水、黑色的影像,以及最重要的——構圖風格,開始在歐洲畫壇打響名氣。這種獨特的構圖風格甚至對西方畫壇產生革命性的衝擊,那就是圖像的裁切。在日本風格出現以前,畫家習慣把繪畫的主題擺在畫面的正中央,周遭的部份則是畫次要的東西或是當做背景。在日本版畫的影響之下,如何把題材擺在紙上或畫布上,出現一種全新的理念。竇加十分熱衷這種新奇的繪畫風格,而他在這方面的成就也是最為傑出的。從本頁所列出的竇加作品,便可以看出他在構圖上極為多變,而且獨具創意。一扇門、一根柱子,有時甚至畫面本身的邊緣,會很突兀的切掉人物的一部份,產生活潑、迷人,而且非常真實的效果,就好像快速照相。這種削掉題材的畫法便成為竇加特有的風格。有一次,竇加為他的朋友馬內夫婦畫像,畫中的馬內夫人在彈鋼琴。過了不久,竇加去參觀馬內的畫室,看到他的作品居然被由上而下裁掉一部份,馬內夫人只剩下背部和後腦勺。竇加看了非常生氣,把畫布從畫框上撕下來,打算重畫一遍,不過他始終沒有再畫。也許是因為這兩位畫家都接納了這種圖像裁切的怪異風格吧。

圖99. 詹姆斯‧惠斯勒(James Whistler, 1834–1903),《紫與金黃的變幻》(Caprice in Purple and Gold),佛瑞爾藝廊(Freer Gallery of Art),華盛頓。多位歐洲畫家都受到日本繪畫的影響。

圖100. 竇加,《驛站上朋友的肖像畫》(Portrait of Friends on Stage),巴黎奧塞美術館。日本的繪畫引進了裁切人像的新觀念。

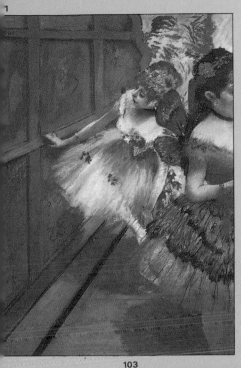

圖101. 竇加，《裝上翅膀的芭蕾舞者》 (Ballerinas in the Wings)，諾頓賽門基金會 (Norton Simon Foundation)，帕薩迪納 (Pasadena)，加州。在一系列以芭蕾舞者為主題的作品中，竇加用的構圖是前所未見的。

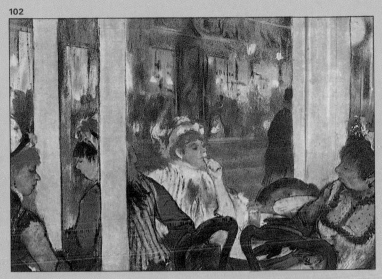

圖102. 竇加，《咖啡館陽臺上的女人》(Women on the Terrace of a Café)，巴黎奧塞美術館。竇加的作品中有許多是取材自日常生活的景象。

圖103. 竇加，《馬內先生和夫人》(Monsieur and Madame Manet)，北九州市立博物館。雖然這幅畫的構圖很像竇加的風格，但其實原來的作品不是這樣子。馬內把竇加原來的作品切去一塊。竇加看到時非常生氣，就把這幅畫拿回去打算重畫，不過始終都沒有動筆。也許他最後比較喜歡這種新的構圖也說不定，天曉得。

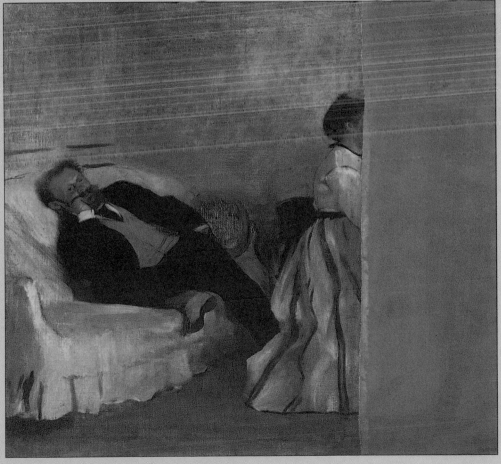

攝影是一種輔助方法

對十九世紀中葉攝影的問世，畫家絕非視若無睹。這個革命性的視覺媒體輕而易舉的將真實世界複印過來，讓人類可以從無數——那個時候的人還不曉得攝影有這麼大的能耐——不同的角度（靜止的動作、空中攝影、特別的角度等等）觀看這個世界。攝影使人不得再以主觀、有目的的態度來表現事實。然而當時的人卻不習慣這種忠於實體但冰冷、沒有感情的複製品。受攝影影響最大的就是印象派：雷諾瓦 (Renoir) 畫有動作的情景，譬如《煎餅磨坊》(Dance à la Moulin de la Galette)，這幅畫的靈感無疑的是來自照片。竇加也曾以他的舞者和沐浴中的女人為模特兒，也全然是照片的架構。從那時候開始，攝影和造型藝術便一直有著密切的關係。

這多少證明了攝影對繪畫確實具有非凡的影響力，甚至可以拿來當做重要的輔助方法。一張照片極可能成為繪畫的靈感來源，即使不然，至少也是一種參考資料。說得更準確一點，攝影是繪畫的輔助方法，用來研究題材或構圖。你大可不必斥資購買「專業」的相機；一臺單眼相機外加一個基本鏡頭（50公釐）就足以讓你拍出高品質的照片或幻燈片了。但是不要忘了，攝影充其量只是一種輔助方法。折衷方法是實地寫生，然後回到畫室後再對著照片修飾。如果是不容易實地寫生的題材：譬如人潮洶湧的街道或市集，或者是時間緊迫：譬如黎明或黃昏，這時候照相機就可以派上用場了。還有一點也要特別記住，如果純粹只是對著照片作畫，最後的成果往往會太平淡，了無生氣（就好像在看一張照片），失去了唯有實地寫生才可望流露的生命力。畫家必須努力去詮釋照片，就好像在詮釋真實人生一樣。

圖104. 假如情況允許寫生，照片絕是適當的工具。同個主題最好拍攝數照片，才能將題材釋得最為周全。

104

圖105. 有一些題材
比較不容易寫生，都
市風光便是其中之
一。利用照片，你就
可以隨時在畫室裡作
畫。

圖106. 千萬不要把
照片上的景物原封不
動的複製下來，盡量
發揮你的創意。水彩
畫就是可以隨自己的
創意去詮釋照片裡的
東西。

圖107. 今天的畫家
不應該漠視照片的輔
助功能。只要一臺構
造簡單的相機，你就
可以拍下大自然裡的
任何題材，然後回到
自己的畫室裡作畫。

水彩畫要求的是自信與精確，不容許絲毫的疑惑和猶豫。從一開始，在動筆之前，畫家就必須有非常清楚的概念。唯有事先透過速寫，也就是預先的習作，才可望將主題完全發揮。這一章要討論的就是速寫、習作、主題的詮釋，以及合宜地將形體輪廓畫入底稿。這些都是缺一不可的基本概念，而且完全奠基於經驗和每日臨摹偉大水彩畫家的作品。

創意水彩的第一步：
速寫

事前速寫的重要性

水彩畫的藝術價值及它的優雅與魅力，全賴於筆觸所流露出的自信。誠如先前所談的，水彩畫不容許有輕易的修改或重畫。一下筆便成了定局，而且呈現出來的感覺一定要自然、隨意、有靈感。問題是，靈感並非畫家可以呼之則來、揮之則去的，絲毫掌控不得。唯一的因應之道就是研究繪畫的題材，並且事先做無數次的速寫。

速寫是帶入主題的一種方法，藉以摸索出最後的結果——一再的演練，直到最後定稿為止。速寫時，畫家將主題涵蓋的幾個最重要的層面加以融合，至於細節部份則撇在一旁，完成「第一份草圖」。畫家最關心的往往是如何留住對主題的

圖108. （前跨頁）巴斯塔的速寫。

圖109. 普拉拿，事先的速寫，私人收藏。

圖110. 普拉拿，《／場》(Plaza Real)，／人收藏。

109

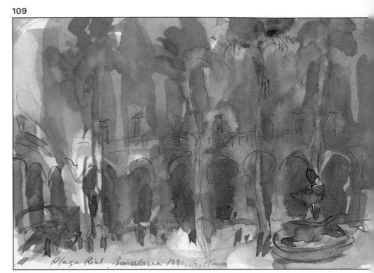

110

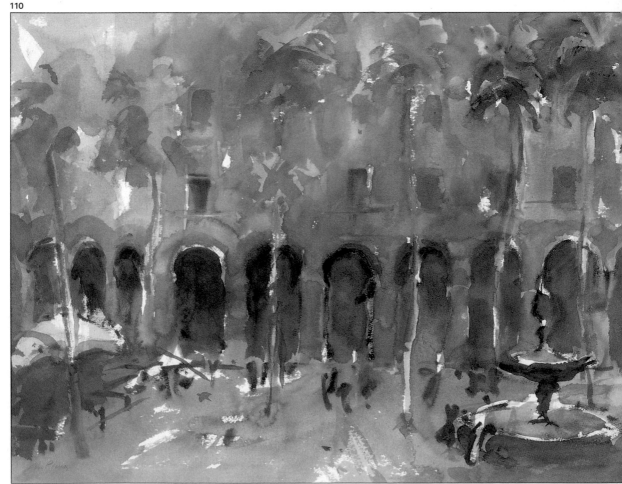

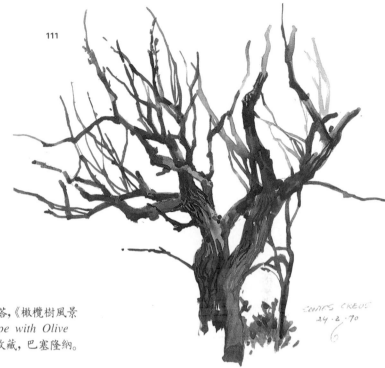

111

第一印象。塞尚稱之為「小小的感動」，
也就是乍見主題時心靈所受到的衝擊，
這樣的心靈衝擊刺激著畫家想要把主題
畫下來，用自己的意思來詮釋。速寫所
捕捉的就是第一個印象。事實上，水彩
畫家有時候會將一些速寫當做完稿的成
品，不再繼續畫下去。

特別注意這兩頁的速寫，然後再和最後
定稿的作品做一比較，看看速寫是如何
處理和解決圖像的對應關係。而這些可
歸結出最簡明的步驟：簡單的筆觸、上
色、以及構圖。

圖111. 巴斯塔，《一棵橄欖樹
的速寫》(Sketch of an Olive
Tree)，私人收藏，巴塞隆納。

圖112. 巴斯塔，《橄欖樹風景
畫》(Landscape with Olive
Trees)，私人收藏，巴塞隆納。

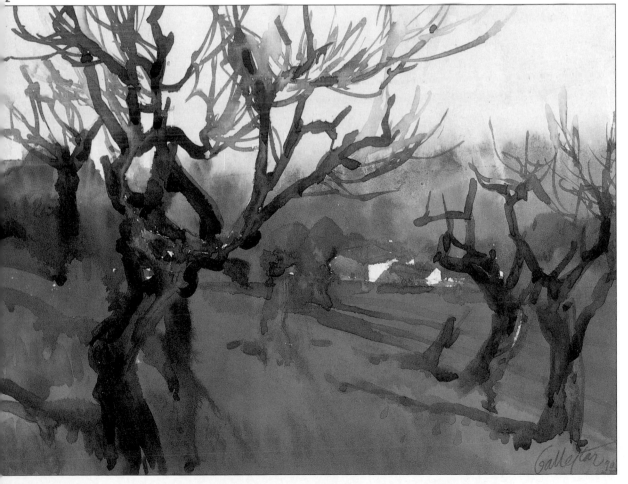

羅札諾創意十足的詮釋方式

圖113. 羅札諾憑直覺畫地平線，而且剛好就畫在畫紙的黃金分割區域。

看了羅札諾畫水彩畫——這裡他畫的是海景——我們方才茅塞頓開，明白什麼才叫做創意十足的詮釋方式。

這位畫家對藝術與眾不同的感覺，在開始作畫之前便已經表露無遺。羅札諾先用鉛筆在紙上畫一條直線：地平線。之前他都沒有任何預備的動作，但是一下筆，那條直線就剛剛好位在畫紙的黃金分割區域上，相差不到一公釐！當我們湊到畫紙前量距離時，羅札諾只是淡淡的笑一笑，好像那根本就不重要。接著，羅札諾用一支寬的畫筆把紙打濕後，就開始用灰色畫大片不規則的形狀，最後在畫紙的下半部形成一個抽象的淡彩。出乎我意料的是，這部份居然是天空。沒錯，正是天空。等到顏料開始往下擴散，他就把紙上下顛倒過來（圖115和116）。現在我們可以看到如同石板色般，暴風雨前夕格外寫實的天空。

羅札諾輕而易舉的就畫出天空。現在他要畫停泊在右邊的船隻。這一次他用的是深色的細筆觸。在一片模糊的色彩中，慢慢的浮現出船的輪廓。接著他用畫筆的握柄畫船桅和繫船索。剎時，船隻清清楚楚的出現在眼前。畫家並沒有臨摹或複製真實的景物，而是提供許多視覺的線索，讓觀賞者自己去重組、去發現。這一點從最後定稿的成品可以明顯看出來（圖119）。這真是創意詮釋的最佳示範。

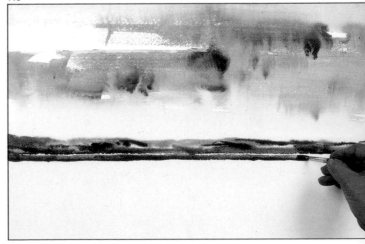

圖114和115. 這位畫家趁水往下流的時候將畫紙上下顛倒，用薄塗的技法畫天空。

圖116. 地平線以下，羅札諾再次使用薄塗表現出海洋的遼闊。

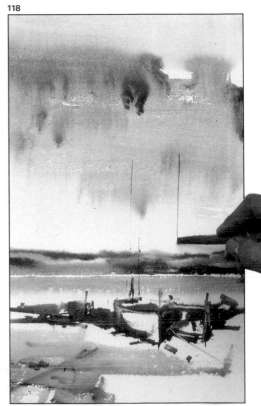

117. 完成天空和洋的背景之後，羅諾用深色的筆觸勾出船隻的輪廓。

圖118. 這位畫家用畫筆握柄的尖端畫船槳。

圖119. 大功告成！這幅水彩畫看起來真的很像是戶外寫生的作品，沒有人會說那是在畫室裡畫的。

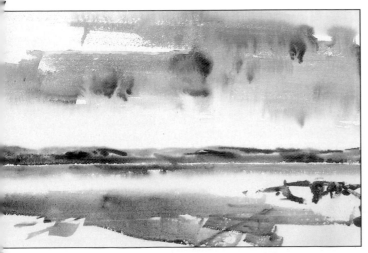

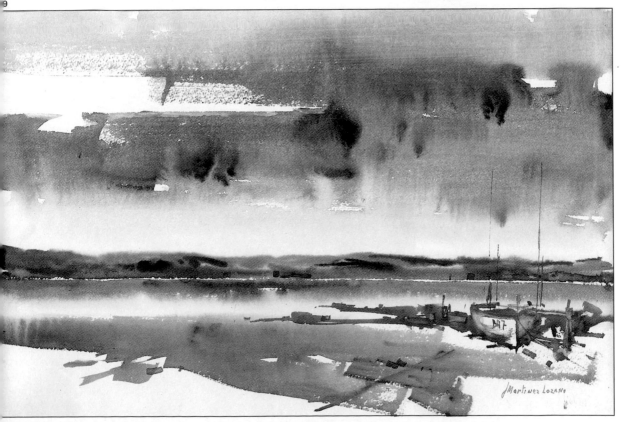

結構和概略表現法

水彩畫講究的是要能充分掌握最基本的素描原則：如何架構形狀、如何算出正確的比例、如何將這些物體的形狀放進構圖中等等。

為了要探討並說明這些概念，我們向一位傑出的藝術家請益：約瑟夫・洛卡－沙特(Josep Roca-Sastre)。說他是當代最重要的畫家之一，一點也不為過，因為他的作品曾在世界各國展覽，但最重要的是，他的作品確實是水準一流。洛卡－沙特的室內作品，如圖所示（圖120），已讓他揚名畫壇。這些繪畫作品具有強烈的寫實風格，以及迷人、均衡的色彩和紮實的構圖。這位畫家人很好，還邀請我們參觀他的畫室。從他畫室中放在硬紙夾裡的作品，我們意外的發現他過去幾年的傑出素描作品，而且為數眾多，這裡特別挑選其中幾幅刊出。

看到這些作品，我們不由得想起塞尚的名言：「在大自然裡，萬事萬物都是依據三個基本的形狀塑造而成的：立方體、圓柱體和球體。」

在某方面，洛卡－沙特的作品實踐了塞尚的說法。你可以從這些作品學習如何簡單、明瞭的捕捉真實。只要會畫立方體、圓柱體和球體，你就會畫大自然裡的景象。動筆之前，必須先從一個平面幾何圖形（正方形、圓形、三角形）來分析描繪對象的基本構造，才能了解描

圖120. 洛卡－沙特(1928-)，《馬賽克》(Mosaic)，私人收藏，巴塞隆納。洛卡－沙特從日常生活熟悉的事物中挑選題材，極其精準的表現出這片地磚流露出的沈靜之美。

圖121. 洛卡－沙特，《女人的頭》(Woman's Head)，畫家收藏，巴塞隆納。從這幅一流的素描可以看出畫家用簡單的幾何圖案將體積詮釋得恰到好處。

繪對象的基本形狀。這稱做概略表現的
素描。然後你可以按描繪對象最簡單的
構造分析體積。在圖121，我們可以看見
他用球體和圓柱體畫女人的頭部，至於
頸子和胸部的上半部則好像是兩個添加
上去的矩形。好好研究洛卡—沙特的這
些素描，它們不僅是我們這個主題的最
佳示範，本身也是很美的作品。

121

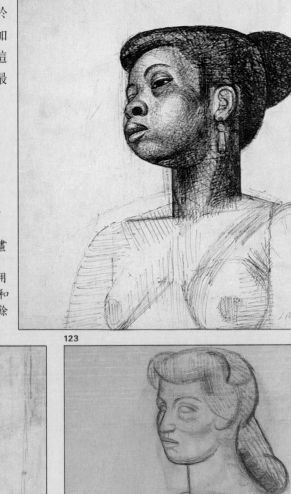

圖122. 洛卡—沙特，《油燈靜物》(Still Life with Oil Lamp)，畫家收藏，巴塞隆納。這個靜物的構圖是利用幾何圖形的平衡、互補所組成的。

圖123. 洛卡—沙特，《人物習作》(Study of a Figure)，畫家收藏，巴塞隆納。這幅人物習作只使用了幾個重要的線條和形狀，完全刪除多餘的細節。

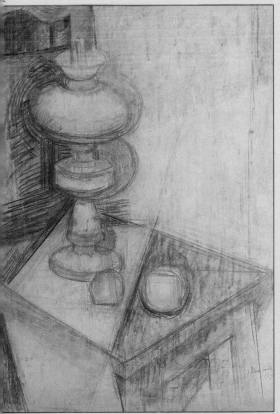

123

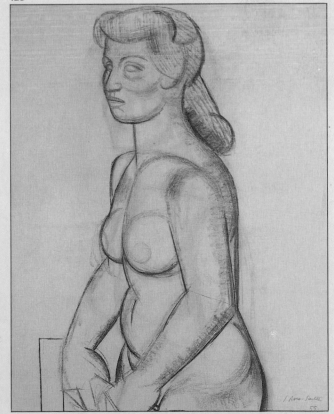

尺寸和比例的計算

圖124. 洛卡－沙特，《人物習作》(*Study of a Figure*)，畫家收藏，巴塞隆納。這幅素描中將骨架組織起來的線條是打底框產生的結果。

圖125. 洛卡－沙特，《人物習作》(*Study of a Figure*)，畫家收藏，巴塞隆納。為了描繪行動中的人物，洛卡－沙特用線條、圓周線和圓柱體簡化基本的形狀。

圖126. 洛卡－沙特，《人物側面像》(*Profile of a Figure*)，畫家收藏，巴塞隆納。這也是一幅構圖紮實的例子，用線條和矩形將人物組織起來。

素描時還有一個重要的因素必須牢記在心，那就是計算描繪對象的尺寸和比例。一開始必須先仔細且有系統的細心研究，因為仔細觀察才可望知道尺寸和比例。這裡所謂的比例，指的是描繪對象身上各個部位之間，以及描繪對象與整個環境之間和諧的關係。假如人物的比例不對，譬如和身體的其它部位比較之下，頭顯得太大或太小，這就表示頭部和整個身體不協調。如果想要在比較小的面積上畫描繪對象（在紙上），同時又希望能保持人物本身的尺寸和其身上各部份之間的關係，就一定會遇到比例的問題。多多練習，就曉得如何計算尺寸和比例。第一步就是把眼前的東西按照次序排列，比較彼此的大小。這部份有一些竅門。一個就是拿一支鉛筆或畫筆的握柄做為基準，比較描繪對象或本身某個部位的寬度和長度。把鉛筆在眼前定好位置，然後用鉛筆衡量描繪對象的尺寸。另一個方法就是畫參考的點和線，讓不同的部分互相產生關聯。我們來看看洛卡－沙特的示範（圖124）。這位畫家用直線搭起骨架，用平行線、直角線或對角線讓點與點之間產生聯結，於是人物就浮現出來了。在其它的素描（圖125和126），畫家用直線和圓周組成人物，簡化且勾勒身體的體積和動作。在圖127，我們看到有一些線現實裡並不存在。一條將軀幹一分為二的線條，把體積也表現出來。臂膀和前臂就像二個擺對角度的圓柱體。建議你仔細的研究洛卡－沙特的素描，十分有趣，而且有助於了解所有的繪畫因素。

124

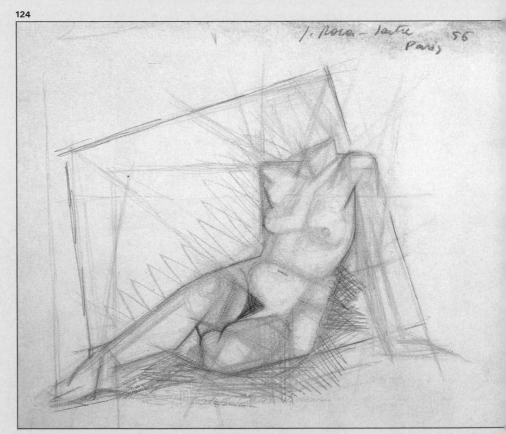

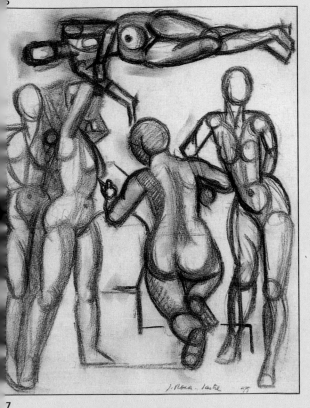

126

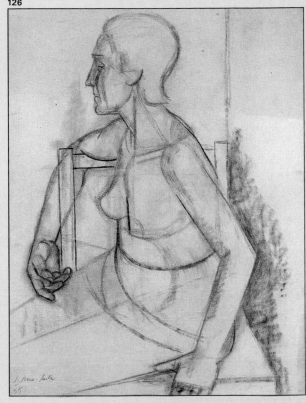

7

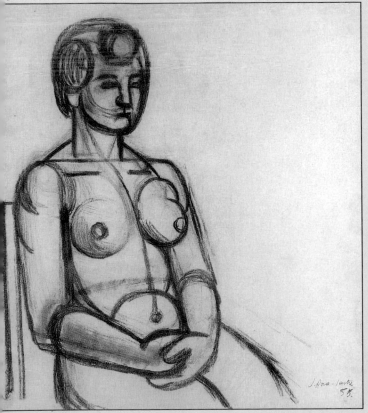

圖127. 洛卡一沙特,《人物習作》(Study of a Figure),畫家收藏,巴塞隆納。從這幅素描可以清楚看見畫家是如何用線條連接人物身上的某些部位,正確的畫出比例。

線條素描

圖128. 查爾斯·雷德，《不透明水彩習作》(Study in Gouache)，私人收藏。華森—吉伯特歐 (Waston-Guptill) 公司提供。在這幅不透明水彩作品裡，墨水的線條勾勒出以主要光影部份為基礎的構圖。

圖129. 查爾斯·雷德，《農夫》(Peasant)，私人收藏。華森—吉伯特歐公司提供。雷德用一系列鮮艷、振動的色彩強調陽光的感覺。線條素描將人物的特徵大略勾描出來，讓畫家在上色時得以專心於色彩上。

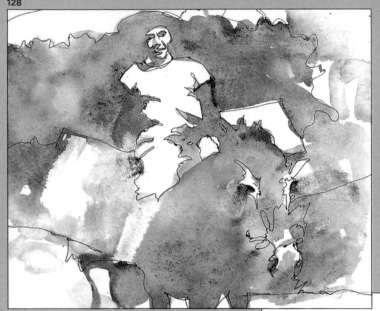

128

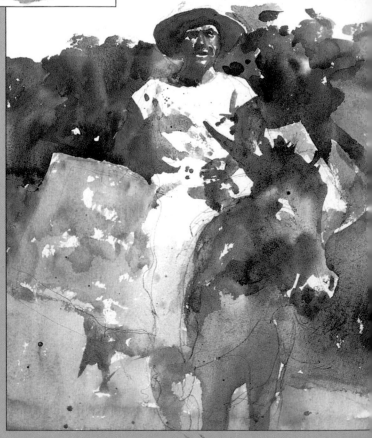

129

鉛筆，因為墨水會隨著水流動）。 如果沒有事先素描，你就必須一再修改構圖，如此一來便分散了你基本的目標：善用一切可以用色彩表現的資源。

其次，因為水彩具有透明的特性。在水彩畫裡，光影的效果是利用色彩製造出來的，不是鉛筆。假如在畫素描時就用黑色或灰色畫陰影，等到上水彩顏料時色彩就會變得很髒，失去了原有的透明特質。

我建議你先練習線條素描，練到技巧純熟。眼前有什麼東西，統統可以拿來作

現在我們要來討論一種實際的練習，可以讓素描更紮實、更流暢，而且特別適合用在水彩畫。那就是線條素描，純粹是手畫的，不靠任何儀器。我建議你用擦不掉的筆，例如原子筆、鋼筆或麥克筆。這種素描最重要的就是單單用線條表現描繪對象的構造和其細微的地方——也就是不畫陰影，也不做立體處理。畫這種素描必須具備高超的融合技巧，因為目的是要用簡單且精確的方法詮釋物體的形狀與體積，而且是不畫陰影，也沒有立體表現的處理。你也許會猜不透為何這種素描最適合水彩畫。理由有二：首先，因為水彩是一種簡潔、直接的技法。當你用水彩作畫時，焦點主要是擺在色相(hue)、色調和色彩，而且使用的器具只有水彩筆。因此在預先的素描時，就必須非常小心、準確的把構圖裡的東西擺到適當的位置（現在用的是

為素描對象。切勿要求自己有十全十美為素描作品，只要整體看來和諧、好看就可以了。素描時仔細觀察描繪對象，而且筆不要離開畫紙，以免失去連貫性。注意主題之餘，也不可忽略背景，因為兩者是互相牽連的。如果比例不很正確，也不必擔心，因為這正好可以為素描增添某種魅力，表現屬於你的個人風格。

圖130. 以都市風光為題材的水彩畫需要事先速寫，構圖才會清楚、準確。

圖131. 安德魯・佛利斯 (Andrew Freeth, 1912–1986)，《崔法加廣場的祖孫》(Grand-ma and the Boys in Trafalgar Square)，私人收藏，倫敦。佛利斯使用清淡、趣聞般的風格來表現都市中人潮熙攘的廣場喧鬧的氣氛。

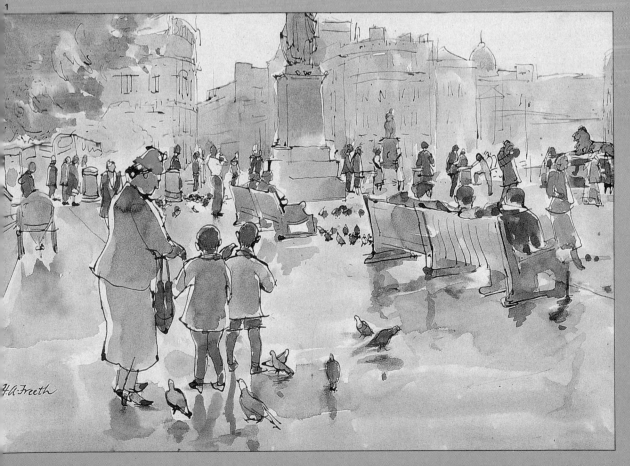

水彩速寫

132

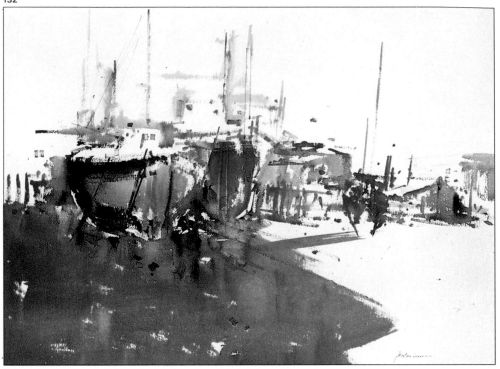

圖132. 羅札諾,《船》
(Boats)，私人收藏。
賞心悅目的風光，不
論常見與否，都是水
彩速寫的好題材。

圖133. 羅札諾,《水
中倒影》(Reflections
in the Water)，私人收
藏。在這幅速寫中，
畫家捕捉住在水面上
所產生的倒影和光線
的短暫效果。

133

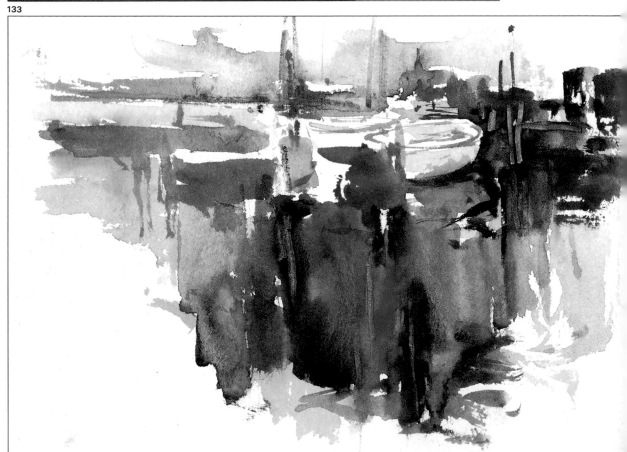

筆速寫快速又方便，用水彩速寫也可以達到同樣的效果。假如你還沒有機會用水彩速寫，那我要大力向你推薦。你只需預備一張小小的便箋，頂多二、三種顏色，一支畫筆和水。拿著這些裝備到戶外、在街頭、在鄉間，只要你中意的地方都可以。練習水彩速寫可以幫助你更自由、更隨意的作畫，而且能提昇你觀察和融合真實的能力。假如你有幸觀賞過知名畫家的速寫，絕對可以看到一些小小的「傑作」，他們只用幾個筆觸便營造出特別的感覺（某種特別光線的感染力、與眾不同的趣味構圖、特定的色系等等）。

有些水彩速寫是研究和接近主題各個層面（光線、構圖等）的基本方法，有些則只是即興之作。當你到鄉間或海邊度假，或只是在街頭散步時，只要有任何的景象、人物吸引你的眼光，不妨趕緊拿起筆來做速寫。

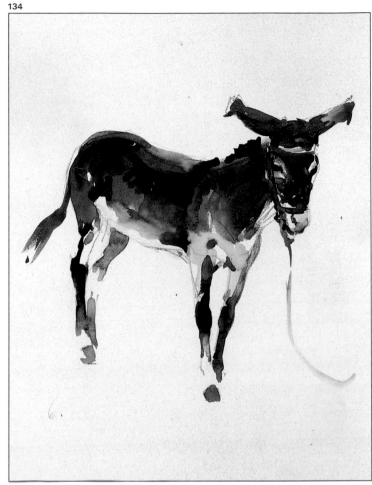

134

圖134. 巴斯塔，《戴耳罩的驢子》(Donkey with Earflaps)，私人收藏。這幅一流的速寫取材自真實的生活，有完整的構圖。

圖135. 普拉拿，《岸上的船》(Boats on the Shore)，私人收藏。像這樣的速寫用最簡單的方法捕捉住主題的精神：幾筆線條、明暗程度，以及一些色彩的標示。

135

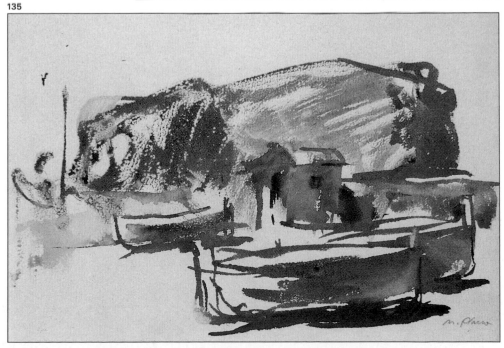

水彩是一種以客觀的技巧原則為基礎的繪畫技法，
若是不了解這些技法，則所謂的創意都是空談。這
一章所要談的是薄塗法，以及在水彩畫上發揮創意
所不可或缺的相關技法與竅門。

薄塗的技法和創意練習

薄塗法和漸層法

137

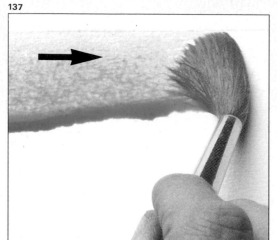

140 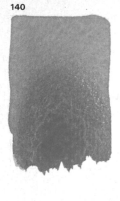 **140A** **140B**

138

139

在這一頁我們看到運用水彩的兩種基本練習。準備一張比較厚的紙、一塊素描板、水彩顏料、大量的水、一個稀釋顏料的盤子、一捲吸水紙，以及二支貂毛筆，8號和12號。

在本頁的左邊你可以看到所謂的薄塗法；因為色調絕對要講求均衡，所以畫板要稍微有點傾斜地從上往下畫，畫筆才能把顏料拖著走，但不能讓它乾掉，否則會造成顏色強度的中斷不連續及突兀的結果（圖141和141A）。圖140、140A、140B 就是漸層法的示範。漸層法的「秘訣」就是在溶解顏料時多加水。如此一來便能產生均衡、漸進、顏色越來越淡的色調，直到最後消融在畫紙的白色裡。

141

圖137至139. 單色薄塗法的三個步驟。

圖140、140A、140B. 漸層法的過程，原本是很深的顏色（圖140），逐漸變淡，一直到完全消失（圖140B）。

141A

圖136. （前跨頁）巴斯塔將水彩風景畫中天空部份的顏料吸掉。

接下來的這幾個練習應該是要在潤濕的畫紙上進行的。打濕畫紙時可以用含水性佳的寬扁平筆，不然用小海綿效果更佳。海綿好拿、快速而且效果也比較好。現在紙已經打濕了，盤子上也已經溶解了適量的顏料。在潤濕的畫紙上進行薄塗法是非常容易的（圖142）。只要把沾上顏料的畫筆放在濕潤的位置上，然後均勻的由上往下將顏料畫開。有一點要特別注意，別在因畫紙太濕而出現的皺褶內積存顏料，因為等到乾了之後，這些部位看起來顏色就會比較深。在濕的畫紙上進行漸層法時（圖143），盤子上不必多加水，只要把顏料從上往下刷，顏色自然會越來越淡，最後就逐漸淡失。如果是在濕的畫紙上混色（圖144），先上最淡的色調（假設是黃色）。接著再上比較深的色調，畫到淡色的中間地帶。如果是單色漸層法，方法還是一樣，讓深的顏色融入淺的色調裡。無論如何，這種色調的改變必須是漸進的。

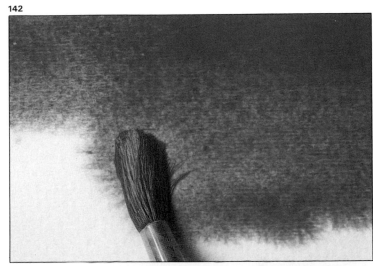

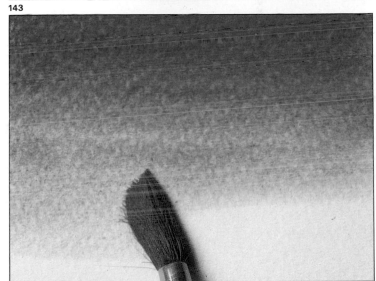

圖141和141A. 在做薄塗或漸層處理時，如果還沒結束顏料就乾掉了（圖141），就會明顯出現無法連續的現象（圖141A）。

圖142. 在打濕的畫紙上用薄塗法處理。

圖143. 在打濕的畫紙上做漸層處理。

圖144. 水分將兩種顏料互相融合。

留白、吸去、刮除……

圖145和145A. 上色之前，必須在你希望留白的地方塗上遮蓋液（圖145）。等到整幅水彩畫完成之後，用「剝除」橡皮擦就可以輕而易舉的擦去遮蓋液（圖145A）。

圖146. 趁顏料未乾時用一支乾淨、沾水的畫筆把顏料吸掉，就可以得到白色的部份。

圖147. 用畫筆的握柄在未乾的顏料上畫幾劃，就可以出現如圖所示的線條。

圖148. 有一些水彩畫家會用指甲刮掉未乾的顏料，畫面上就會出現白色線條。

圖149. 如果顏料已乾，可以用刮鬍刀片在色彩表面上製造紋理的效果。

水彩畫有其特有的技巧和不同的材料、工具，我們特別挑選趣味性最高的技巧來說明這幾頁的插圖。

用遮蓋液留白（圖145及圖145A）讓你可以在一些很小、很細的地方留白。先用一支舊的畫筆（遮蓋液所含的膠會破壞畫筆）把遮蓋液沾在你想要留白的地方。等到遮蓋液乾了，顏色也上了，再用「剝除」橡皮擦把遮蓋液擦掉。此外也可以

趁水彩未乾時，用一支乾淨含水的筆片顏料吸起來，同樣也可以達到留白的效果畫筆的握柄也可以用來畫線條，讓畫約的白色部份露出來（圖147）。如果需要比較粗的線條，就用指甲刮（圖148）。7過無論是用畫筆的握柄或指甲，都不能名顏料乾了之後才進行。用刮鬍刀片（圖149）可以製造出紋理的表面，色調則是比先前被刮掉的淡。

145
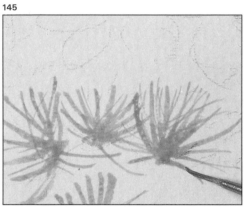

145A
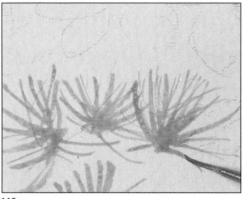

146

147
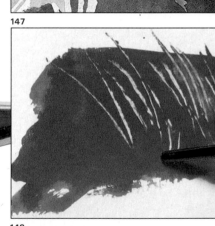

148
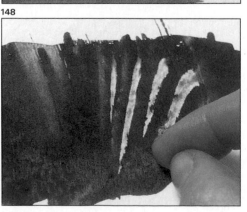

149

蠟、鹽、水、松節油……

150. 用磨砂紙製線條和紋理。

151和151A. 用白畫出線條。

152. 在未乾的顏料上灑鹽製造紋理。

磨砂紙也可以擦拭已乾的顏料。把磨砂紙平放在畫紙上，或用磨砂紙的一角磨（圖150）。此外，在上色之前先用白蠟在畫紙上畫白線條，同樣也可以製造出紋理的效果（圖151和151A）。灑鹽在未乾的顏料上也可以製造相當有趣的紋理效果（圖152）。

如果想要在顏料已乾的區域留白，可以

把水滴在顏料上（圖153），然後拿一支乾的畫筆（圖153A）在上面擦拭。只要有需要，這種方法隨時都可以派上用場。在未乾的顏料上灑水（圖154）和松節油（圖155），等到乾了之後就會產生紋理、斑點的效果。

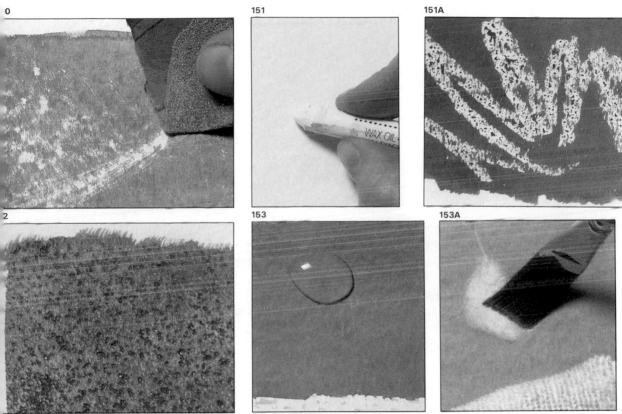

0 **151** **151A**

2 **153** **153A**

54

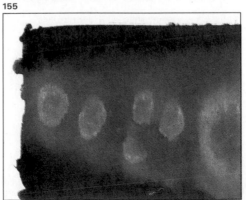

155

圖153和153A. 在已乾的顏料上加水，然後再用畫筆將水吸乾，這也是顯示空白的另一種方法，如圖所示。

圖154和155. 灑水（圖154）和灑松節油（圖155）所產生的效果。

巴斯塔示範如何運用技法

為了創造出圖162所示的風景，巴斯塔運用了出現在本頁的幾種材料、工具和技法。他所挑選的題材恰好也可以讓這些技法派上用場。小路上的泥巴和水坑是創造強烈明暗的理想題材。至於濕悶、灰色的天空、樹的枝椏──兩者都得使用特殊技法。請特別留心觀察巴斯塔在這裡的幾個步驟，以及個別的說明。

圖157. 用畫筆的握柄刮除顏料。為了想要得到白色，巴斯塔用握柄在未乾的顏料上畫了幾劃。

圖158. 留白。畫水彩畫時，不可能先上深的顏色，再覆蓋上淡的顏色。一定是先上色調較淡的，再上較深的。巴斯塔事先已經想好要在哪些地方留白和上較淡的顏色。

圖159. 用布吸掉顏料。趁水彩未乾時柔和色彩的強度。巴斯塔用一塊布壓在某一部位上，結果出現一些相當有趣的紋理。

圖160. 用美工刀顏料。顏料乾掉之後畫家用美工刀刮掉些色彩。

圖161. 灑水或灑料。這種技法可以造出近乎點描的果。巴斯塔把筆沾水再用手指頭將水彈畫面上。

圖162. 這幅水彩便是運用了上述所的技法。

156

圖156. 用遮蓋液保留的小小白色線條。巴斯塔在他想要留白的地方塗上遮蓋液，然後上色。如此一來他就可以把顏料塗在遮蓋液的周遭或上面。等到水彩顏料一乾，他就用「剝除」橡皮擦除去遮蓋液，就會出現漂亮的白。

157

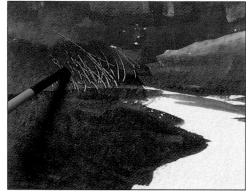

158

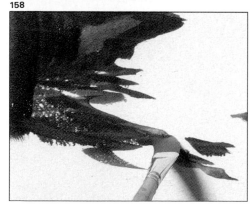

159

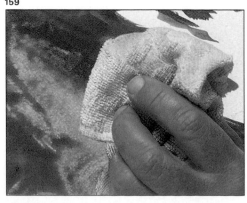

160

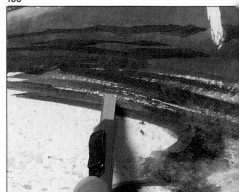

161

2

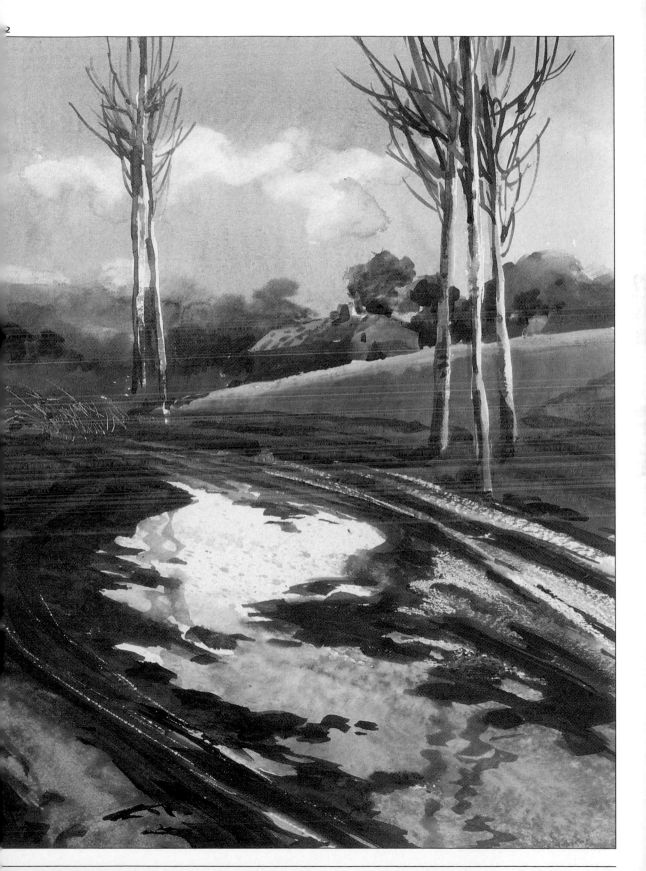

形態和色彩都是發揮創意的要素

163

1

圖163. 這裡是羅札諾的畫室——光線足，是畫水彩畫的理想場所。

圖164. 第一筆看很隨便，毫無意義，其實這時候是在測顏色的鮮明度，非常重要。

圖165. 色彩與色彩開始互相融合，出現整體的輪廓。主題逐漸浮現出來。

誠如你在圖中所見的（圖163），羅札諾的畫室是繪畫的理想場所。明亮、寬敞、舒適，最重要的是擺滿了對這位畫家深具意義的東西：能刺激他用水彩作畫的東西。羅札諾現在就要展現他的創造力。他說：「只要是有顏色，只要是眼睛看得到的東西，統統可以拿來作畫！」事實上，羅札諾自己也很清楚，不論整個過程看起來是何等的自然，彷彿是水到渠成，從頭至尾他都處於主導的地位。簡言之，水彩畫就是如此：自信、大膽的排列，鮮明、生動的色彩，彷彿是在畫抽象畫。這些色彩相互重疊、混合，然後變得更為豐富，直到最後捕捉住整個主題，然後再處理細微的地方。這位畫家就像一位對手中樂器瞭若指掌的音樂家一樣，隨時都能出現即興的創作。這讓人回想起畢卡索（Picasso）說過的一句話：「作畫之前我有一點點概念，但是

165

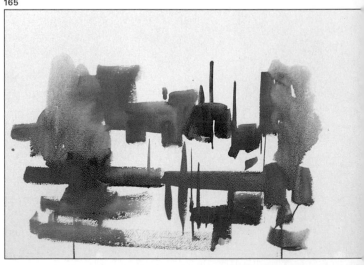

非常模糊。」羅札諾的作品就是由色彩本身、形體的協調、光影的和諧所構成的。至於題材——海景——只不過是畢卡索所說的那「一點點概念」：由形態與色彩交織而成的架構。羅札諾勾勒出海景的輪廓，船桅和船在水中的倒影：一個非常傳統的題材，但是卻被賦予了百分之百的創意。

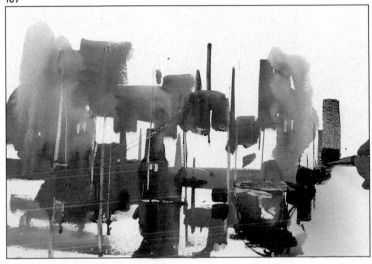

圖166. 羅札諾將畫筆握柄的末端沾上顏料畫直線，這些直線就用來表示船桅。

圖167. 先前看起來彷彿是個抽象的構圖，此刻變成一個充斥光線與倒影的港口，其中最搶眼的就是閃閃發光的色彩。

圖168. 這是最後完成品。特別注意右邊的船，由此可以計算出整幅水彩畫的比例。

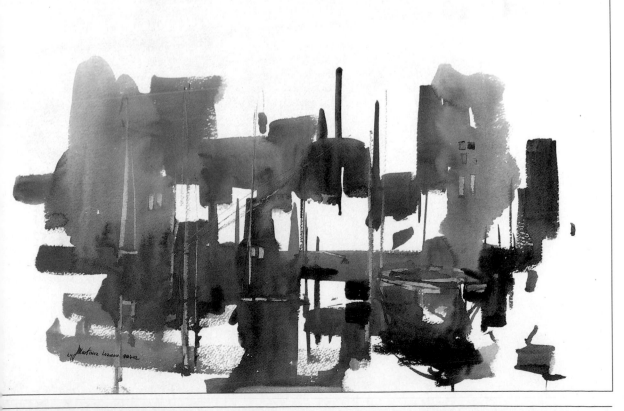

常用的色系

169

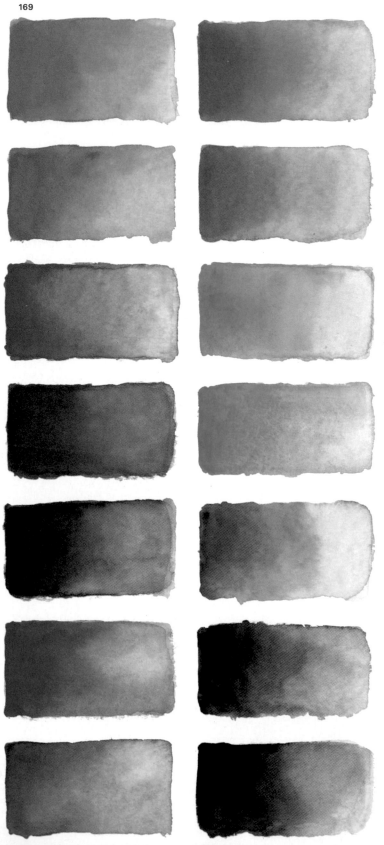

從古至今，水彩畫家的調色盤上的顏[色]有相當大的改變。十八世紀的英國畫[家]——譬如寇任斯、吉爾亭和泰納——[所]用的顏色種類非常少：頂多只有五、[六]種。事實上，繪畫有三個相當基本的[顏]色：紅、黃、藍，這三種顏色彼此混[合]就會產生多種顏色。不過水彩畫家沒[有]必要如此節儉。我們現在就來看看最[常]用的水彩顏色有哪些。

美術用品社出售的水彩顏料盒通常有[十]到十四種顏色。一般而言，大部份的[製]造廠商也都是生產這幾種顏色。這種[現]象不是巧合，而是因應市場的需求。

專業畫家的調色盤上的顏色通常很[有]限。畫家會依據經驗逐漸減少使用的[顏]色，到最後只留下最適合自己風格的[幾]種顏色。大部份調色盤或水彩顏料盒[裡]的顏色不外乎鎘檸檬、深鎘黃、土黃、[朱]紅、深紅、翠綠、群青和象牙黑。這[些]顏色我們稱之為基本顏色，通常還會[加]赭色、另一種藍（鈷藍或普魯士藍）、[和]一種綠或灰(譬如派尼灰（Payne's gray）)。雖然每一位畫家的愛好各有不同，不[過]這幾種顏色都是相當普遍的。事實上，[在]市場上有那麼多的顏色供你選擇，你[可]以隨心所欲的買回來作畫。此處只是[基]於個人和廠商的經驗提出一些建議。

顏料色表

169. 專業畫家常用的色系。

170. 包含三十六不同顏色的色表。

市面上有很多種顏料色表，本頁所列的只是其中之一，但絕不是最大的。雖然如此，我們還是要說這些顏色太多了。假如有一位畫家要把這些顏色統統放在一幅畫裡，結果一定是色彩「太雜」，慘不忍睹。誠如我們前面所說的，畫水彩畫需要的顏色只有十二種——許多畫家頂多只用五、六種。那麼為什麼還會有這麼多的顏色呢？因為沒有法則明文規定畫家只能使用這種顏色或那種顏色。雖然有一些常見的顏色廣為畫家所採用，不過每一位畫家還是會發展出屬於自己的色系和調色盤上的顏色。舉例而言，假設你想在你的調色盤上增加一種藍。這份色表裡就提供了六種不同的藍，

其中還不包括明顯傾向藍色的靛藍或派尼灰。你可以從中挑選最適合自己風格和喜好的藍。

色表同時也顯示出每一種顏料的抗光性，用小小的＋號標誌表示。當你在選擇自己的調色盤上的顏色時，必須將光線對水彩的影響列入考慮，特別是當你已經具備了賣畫的水準時。

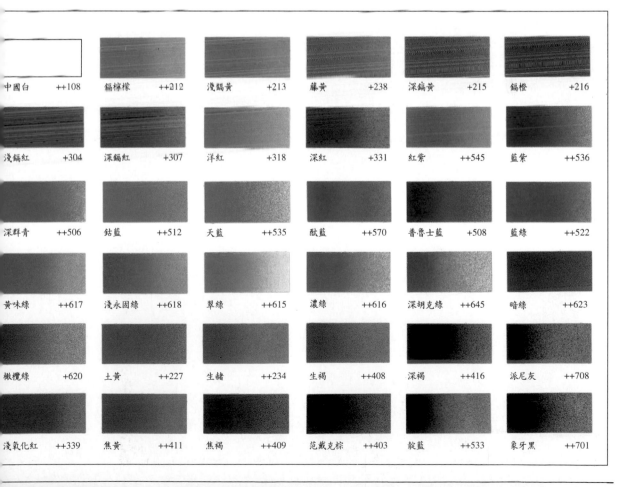

中國白 ++108	鎘檸檬 ++212	淺鎘黃 +213	藤黃 +238	深鎘黃 +215	鎘橙 +216
淺鎘紅 +304	深鎘紅 +307	洋紅 +318	深紅 +331	紅紫 ++545	藍紫 ++536
深群青 ++506	鈷藍 ++512	天藍 ++535	酞藍 ++570	普魯士藍 +508	藍綠 ++522
黃味綠 ++617	淺永固綠 ++618	翠綠 ++615	濃綠 ++616	深胡克綠 ++645	暗綠 ++623
橄欖綠 +620	土黃 ++227	生赭 ++234	生褐 ++408	深褐 ++416	派尼灰 ++708
淺氧化紅 ++339	焦黃 ++411	焦褐 ++409	范戴克棕 ++403	靛藍 ++533	象牙黑 ++701

混色與色系

混合水彩顏料以調出想要的色調，方法有三：在調色盤上混色、直接在紙上混色、透明技法。這三種方法也可以合併使用，結果會出現很特別的色彩。在調色盤上混色毫無竅門可言，主要在於顏料和水的多寡。

不過有一點要記住的是，在調色盤上調出來的色調一定要等到畫在紙上才曉得正確與否。水彩畫家多半會在另外預備的紙或畫紙的邊緣上試色，所以建議你要隨時準備一張紙以便試色。

直接在紙上混色意謂著一邊作畫、一邊調整色彩，或者是讓既有色彩的色相更豐富。這種混色法應該要趁水彩未乾時進行。圖171和171A顯示出在未乾的黃色上面再加上紅色時，顏色會有什麼樣的改變。透明技法就是在已乾的顏料上加上另一種色彩（圖172和172A）。這個技法的秘訣在於沾了顏料的畫筆只能在已乾的色彩上再上一層顏色，否則新的顏色就會吃掉或是破壞舊的顏色。透明技法可以製造出很漂亮的效果，不過大部份的水彩畫家還是寧可使用**直接畫法**(alla prima)，盡量少用透明技法。

藉由將色彩分類為「色調家族」（按著同類性和同質性排列），我們就可以了解何調色系了。基本色系有三種：暖色系、冷色系、中間色系。暖色系就是最接近紅、黃和赭的顏色（圖173）；粉紅、土黃或乳黃也屬於暖色系。冷色系包括

圖171和171A. 在紙上混色：趁未乾時（圖171），上加上紅色，結如圖171A所示。

圖172和172A. 技法。在已乾的上再上另一種（圖172），結果同顏料混合在一起172A）。

171

171A

172

172A

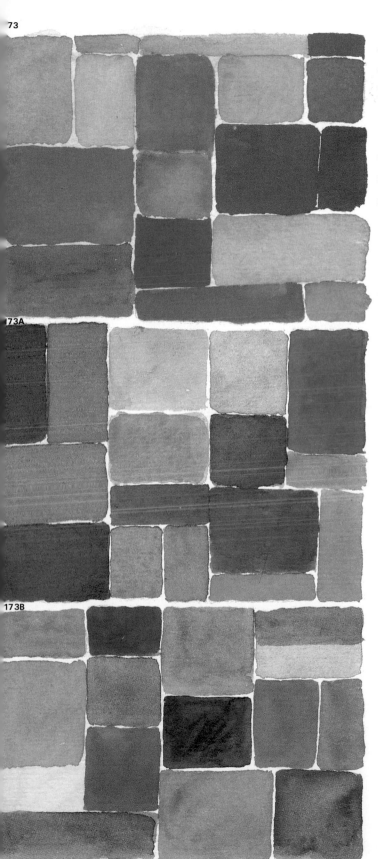

73

73A

173B

每一種傾向藍和綠的顏色（具有暖色系傾向的綠除外）。 一些帶有藍色傾向的藍紫，以及大部份的灰都是屬於冷色系（圖173A）。

中間色系包括所有不明確的顏色、帶灰色的、補色混合所調出來的顏色（紅和綠、黃和藍紫、或是藍和橙），以及用水稀釋的顏色。這些顏色有時候被稱為混濁色(dirty or broken colors)，至於是偏向暖色系或冷色系，則要看混色時哪一種顏色較為搶眼（圖173B）。

屬於這些色系的顏色究竟有多少，事實上並沒有明確的數字。色調之間細微的差異是非常難以捉摸的，全視調色盤上的顏色和畫家的感覺來決定。多多練習混色，試著調出上述的三種色系，每一個色系大約有十五種顏色。你亦可以藉由本頁所列的顏色來練習。

圖173至173B. 這三組色彩分別屬於暖色（圖173）、冷色（圖173A）和中間色（圖173B）。

查爾斯‧雷德

現在我們要藉一位傑出的北美畫家查爾斯‧雷德(Charles Reid, 1942–)的水彩作品，練習和研究不同的技法（圖180）。他憑著直覺和天賦運用這些技法。從他的水彩作品可以看出他對色彩和筆觸的掌握功力非凡。在此，我們將藉由他的作品一一研究不同的技法。

在第一個局部細節上（圖174），我們可以看見運用透明技法——也就是一層層的透明色彩——所產生的色彩效果。這位畫家在原有的橙色色調上再上一層其它的顏色，一層層的色彩在和諧的色系當中，製造出更鮮明、更豐富的色調。

在接下來的局部細節上（圖175），我們看見當一個色調直接畫在畫紙的白色部份時，那個色調就會更加鮮明。當你用水彩上色時，隨時都要記得你打算在哪些地方留白。因為等到上了顏色之後，頂多只能使顏色變淡，不可能出現完全的白。在下一張圖裡（圖176），藍色的線條未乾時畫家便又再加一層近乎透明的顏色，結果那些藍色線條的顏色就變得比較淡。運氣也是相當重要的：雷德利用往下流的顏料製造出流動的感覺（圖177）。下一個局部細節則恰恰相反（圖178）。這裡是等到顏料快要乾了才畫上去，所以筆觸相當清晰。這位畫家比較留心使物體的形狀清楚地突出於背景之外，所以在這裡水用得相當少。

在最後一個局部細節（圖179），我們可以看見趁濕法產生的色彩效果：兩個不同的色調混合成一個充滿想像的色彩。這位畫家用多種不同的色相製造出這樣的效果。

174

175

176

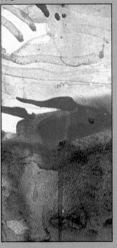

177

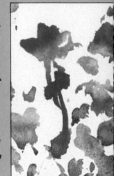

178

179

圖174. 在顏色較淡的基礎上使用透明技法，製造出相當吸引人的效果。

圖175. 在顏色快乾時上色，出現的筆觸就會非常清楚、明瞭。

圖176. 想要讓已乾的顏色變得比較淡，可以在上面使用近乎透明的透明技法。

圖177. 善加利用顏料流動的特質來表現物體的形狀——這裡是用來表現花朵。

圖178. 畫家用許多顏料加少許的水畫楊杖的握柄，結果出現如同描繪實物般的線條。

圖179. 未乾的顏料互相溶合會出現意外的效果。

圖180. 查爾斯‧雷德，《坐著的人》(Seated Figure)，私人收藏。華森─吉伯特歐公司提供。

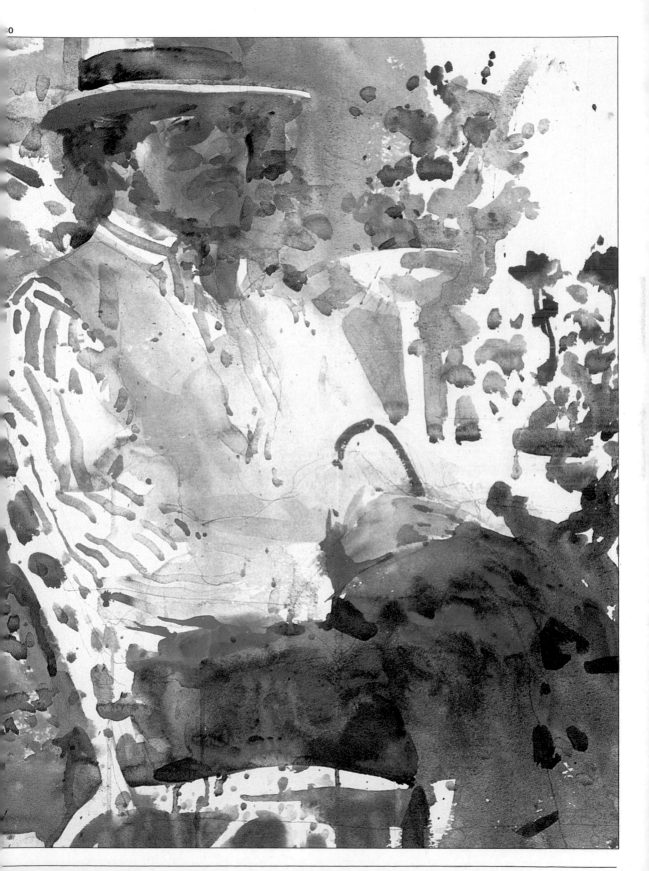

明暗畫法的步驟

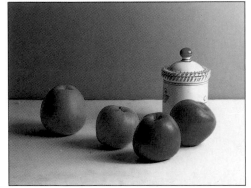

181

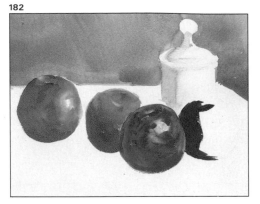

182

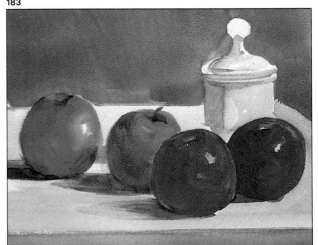

183

巴斯塔要為我們實際示範明暗水彩畫和色彩水彩畫兩種不同的畫法。同樣的靜物，卻因為使用不同的燈光而產生不同的效果：正面光和側面光。進行明暗畫法時，用的是側面光，強調陰影的部份和物體立體的感覺（圖181）。巴斯塔用粗而直接的筆觸強調陰影的部份，勾勒出每一樣東西的輪廓（圖182）。接著他又用深紅(crimson)和藍紫混合而成的顏色，突顯桌子的陰影（圖183）。巴斯塔選擇用藍色而非黑色來製造深度感，結果使色彩更鮮明、更有變化（圖184）。

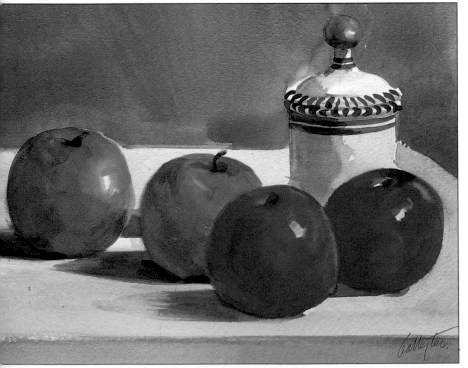

184

圖181. 為了強調光影的效果，特別從側面將光線打在靜物身上。

圖182至184. 巴斯塔用藍紫的色調畫影子部份，這個顏色與蘋果單純鮮明的顏色呈強烈的對比，如此一來明暗的效果就更突出。

色彩畫法的步驟

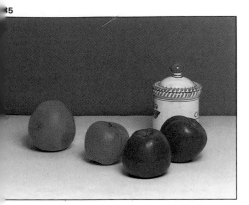

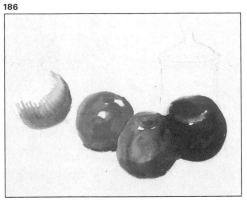

圖185. 正面的光線突顯出物體的固有色,且使陰影部份幾乎消失不見。

圖186至188. 這裡的顏色單純,都沒有經過混色,物體的形狀也只是稍稍修飾。暖色系的色調混合冷色系的色調,呈現出強烈的色彩。

照射在靜物身上的光線已經改為適合色彩畫法的光線。在這裡,光的來源是在靜物的正前方。光線一改變,樣子也完全改觀。雖然這時候的色彩比較鮮明、亮麗,立體感卻變得較不明顯(前面我們說過正面光會使物體失去光澤)(圖185)。

快速打完底稿之後,巴斯塔便開始用大片的純色畫蘋果;朱紅、深紅、黃和綠(圖186)。接著他用半中間色調出來的顏色畫背景(圖187)。然後他又回去畫蘋果,加上一些近乎純色的顏色,製造出明顯的對比(藍色對紅色、藍紫對土黃等等)。最後一步就是用淡淡的透明技法降低桌巾上過度的白,使出現在構圖上的所有色調看起來更和諧、更一致。

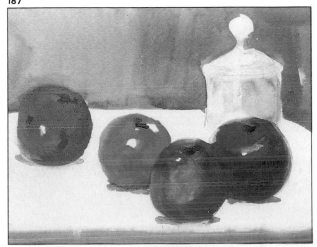

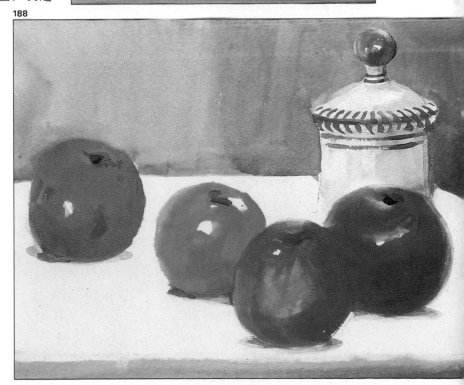

水彩畫的色彩運動

我們所謂的色彩畫法，指的就是較注重彩度，較不看重明暗的一種潮流。雖然畫家多半是彩度與明暗並重，不過確實有一些畫家認為透過彩度要比透過色調與物體形狀的明暗對比更能充分表現自我。

有一群重要的色彩畫家就是野獸派，譬如馬諦斯、烏拉曼克和德安(Derain)。他們把鮮明的純色和戲劇性的對比放入畫中。為了表現真實世界的色彩，他們會以完全主觀的眼光來詮釋色彩；舉例而言，馬諦斯在為他的太太畫像時，為了表現模特兒的體積，他用的是綠色、藍紫色和紅色。

本書的三位畫家所使用的顏色，和當代許多偉大的水彩畫家可說是有志一同，但若是換成其他時代的畫家，則可能會使用比較透明、模糊的顏色。氣氛、光線照射在物體上產生的神秘效果、利用

透視法所產生的寬敞空間，這些一直是傳統水彩畫主要的特徵，他們比較看重對現場真實的描述，而非只是表現形狀與顏色。

打從印象派以及由此分枝而出的畫家開始，水彩畫便一直擁有極大的自由，不

圖189. 羅札諾，《岸上的船隻》(Boats on the Shore)，私人收藏兩種截然不同的顏色，一個是暖色，一個是冷色，二者呈現鮮明且強烈的對比，清楚的勾勒出海景的構圖。

189

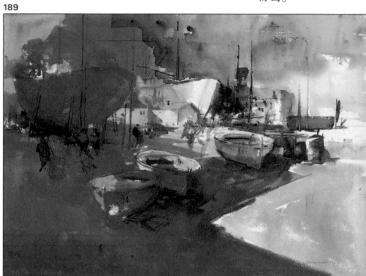

190

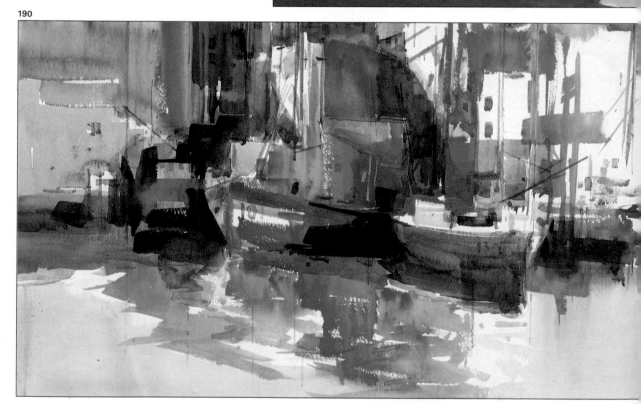

受限於描述景物原貌的義務。從那時
開始，水彩這個媒材便披上一層全新
的色彩活力。

如果你仔細觀察這幾頁的圖以及本書其
他的圖，會發現每一位畫家對色彩的詮
釋都是絕對原創、絕對個人的。以羅札
諾為例，他用色彩的部份架構出由幾何
平面所組成的構圖（圖189和190），製造
出充滿戲劇性的色彩結合。普拉拿和巴
斯塔對實景的詮釋與色彩的感受性尤其
敏銳。普拉拿使用的色系十分細膩、雅
緻（圖191）。巴斯塔把色彩直接搬到畫

裡；他的線條清晰、明顯，表現出非凡
的素描功力，並與他天生俱來的色彩敏
感度相融成趣（圖192）。

191

192

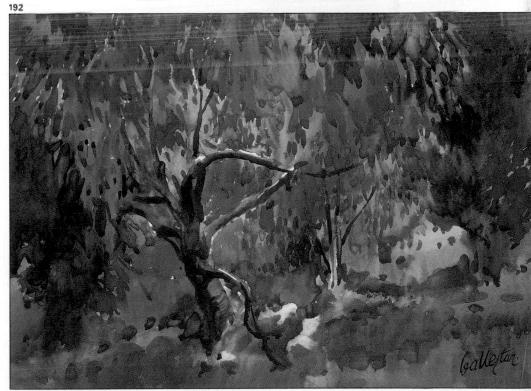

現在到了創意水彩實際演練的時刻。在這一章，三位畫家巴斯塔、羅札諾、普拉拿要以熟練靈敏的技巧，示範三幅水彩畫的繪製過程。你可以一步步的隨著畫家的示範，找出前面幾章所討論的技巧與方法，並參與每一位畫家個別的創作過程。千萬別錯過任何一個細節，它們都值得你注意。

創意水彩實際演練

個性與創造力

撇開畫家純熟的素描或彩繪技巧不談，創造力往往和畫家的氣質息息相關。這並不表示技巧不重要。相反的，誠如我們先前所說，技巧是一切藝術創作的基礎。但是就本書的三位畫家而言，雖然他們都擁有豐富的繪畫經驗，也能充分掌握媒材，然而造成他們獨特風格的主要因素，卻是個人的氣質與性格。巴斯塔個性熱情洋溢，近乎衝動，這些特質全都反映在他的作品上：以類似巴洛克風格般具生命力的水彩，充份發揮色彩與形體的可塑性。巴斯塔並不滿足於純粹的自然主義水彩畫，他的作品傾向於寫實主義的風格。但這位畫家又往往超越這個層次，在適當的地方加上鮮明的色彩和大膽的筆觸，讓物體的形狀鮮活起來。

說到羅札諾的風格，就不能不提他的水彩作品。他的作品主要的特色在於以獨特的方法著色，讓顏色流動，再用畫筆的握柄作畫等等。他的腦子裡似乎有用不完的技法知識，所以呈現的作品無疑是創意十足。他畫中物體的形狀充滿生命力，看起來近乎抽象，脫離了真實的模樣。

普拉拿醉心於薄塗的技法，也就是充分利用透明感和豐富的色彩表現繪畫的靈感。他用概略的筆觸，將大量稀釋的水彩覆蓋在畫紙上，直到最後一刻物體的形狀才顯現出來，結果作品充滿了不同的色調與色相。從頭至尾，水彩的感覺一直是整個過程中最重要的特質。普拉拿似乎默默遵循著幾個繪畫法則，任由自己被這些法則牽著走；這是因為他能完全掌握這個媒材。

這三位畫家將不同的性格注入創作的過程，但是所產生的作品卻是同樣有價值、同樣深具意義。對所有熱愛水彩，也渴望深入研究水彩技巧的人，他們的作品都是絕佳的示範和激勵。

圖193. （前跨頁）羅札諾用水彩作畫。

圖194. 普拉拿的風格在於筆觸強勁有力，而且成功的表達他想要的東西。

194

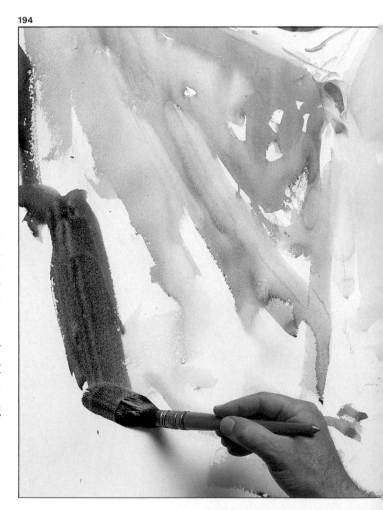

195
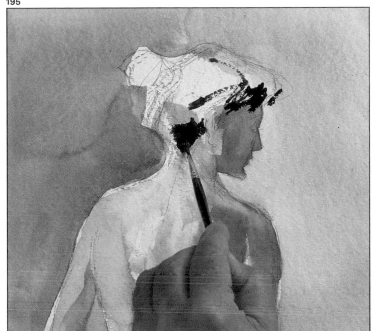

圖195. 巴斯塔將精確的形狀融合在色彩的律動中。

圖196. 羅札諾繪畫的特色就是技法充滿了創意。

196
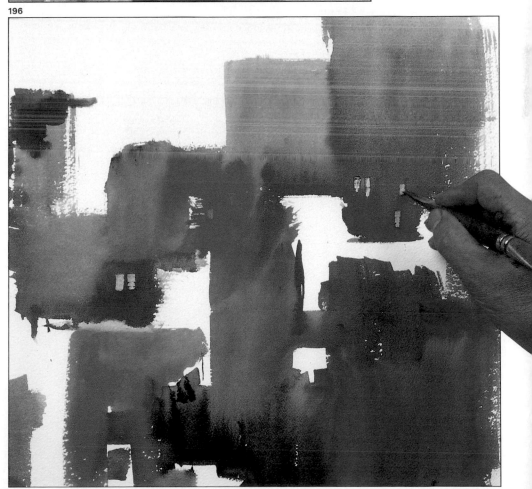

巴斯塔的人物寫生

197

巴斯塔要用水彩畫一位裸體模特兒。在模特兒擺姿勢的地方放了一個平臺。巴斯塔將一切材料都預備妥當；調色盤上的水彩顏料、圓型的貂毛筆、充當抹布用的毛巾、一個盛著乾淨水的廣口瓶，還有一張水彩畫紙已經貼在畫板上。模特兒在平臺上擺出各種不同的姿勢。

199

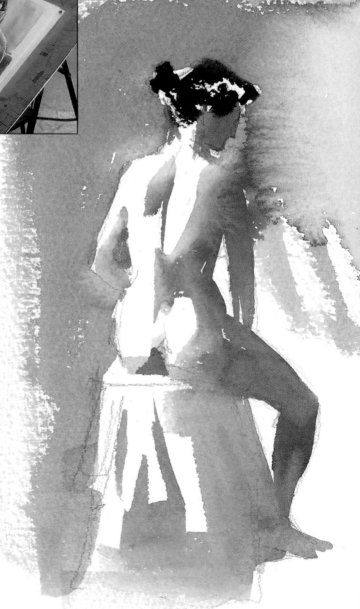

198

圖197. 巴斯塔畫模特兒。要讓模特兒擺出適當的姿勢並不容易。他最後決定把模特兒放在一個溫馨、獨特的背景裡。

圖198. 第一個姿勢令人想起安格爾所畫的侍女，不過姿勢太僵硬、不自然。柔和的光線照在模特兒身上，模糊了明暗的對比，給人較為單調、冰冷的感覺。

199. 前一個姿勢素描只用了少數幾筆畫便勾勒出模特兒身上的柔和感與色彩。雖然看起來很細緻，感光性也很好，可是畫法太拘謹，未能將色彩的潛能發揮出來。

其中一個是坐在一張鋪了白布的椅凳上，背對著我們（圖198）。巴斯塔很快的畫了一張速寫，不過他並不滿意；因為畫得太古典了（圖199）。

事實上問題並不在姿勢本身，而是整個畫面：背景太淡、光線太冷、呈現的效果太保守。為了營造氣氛，畫家特地在背景的部份掛起一張色彩強烈的布幔，然後再擺一個立體的東西以「填補」空間、突顯模特兒。光線方面也做了修改，

更能表現畫家的情感、更富有想像空間。皮膚的色調在布幔與椅子的藍、黃、紅襯托下，呈現各種色相。有趣的是，畫家在無意中竟然挑中了三原色（圖201）。

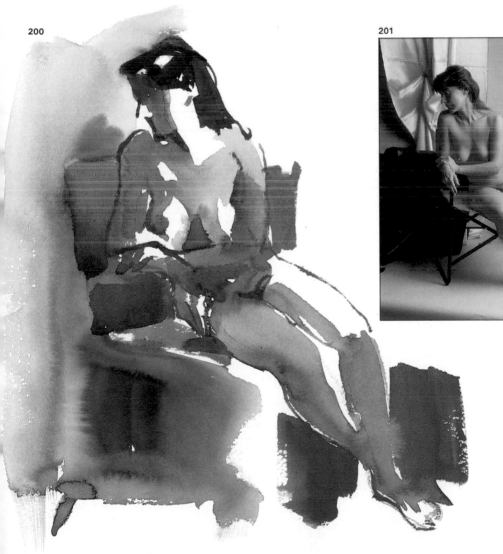

200

201

圖200. 比起上一頁的速寫，這幅速寫的畫法無疑是更豪放、更自然。模特兒和周遭環境之間的關係變成一個有趣且更具想像空間的主題。

圖201. 畫家惟恐模特兒的姿勢太無新意，刻意把她擺在一個色彩豐富的背景裡；側面照射過來的光線則加強了明暗的對比。

色彩習作

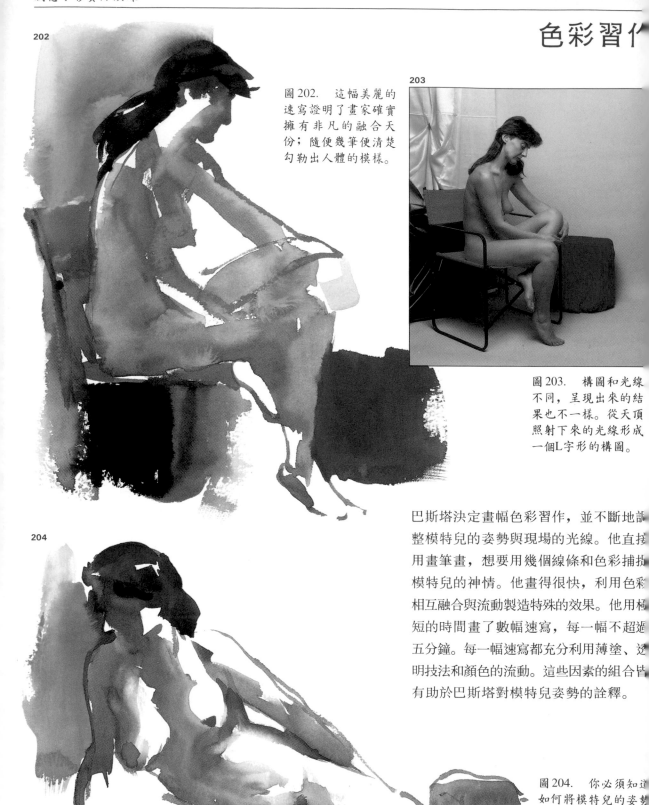

202

圖202. 這幅美麗的速寫證明了畫家確實擁有非凡的融合天份；隨便幾筆便清楚勾勒出人體的模樣。

203

圖203. 構圖和光線不同，呈現出來的結果也不一樣。從天頂照射下來的光線形成一個L字形的構圖。

204

巴斯塔決定畫幅色彩習作，並不斷地調整模特兒的姿勢與現場的光線。他直接用畫筆畫，想要用幾個線條和色彩捕捉模特兒的神情。他畫得很快，利用色彩相互融合與流動製造特殊的效果。他用極短的時間畫了數幅速寫，每一幅不超過五分鐘。每一幅速寫都充分利用薄塗、透明技法和顏色的流動。這些因素的組合皆有助於巴斯塔對模特兒姿勢的詮釋。

圖204. 你必須知道如何將模特兒的姿勢最美的一面呈現出來。譬如在這裡，巴斯塔用勻稱、流暢的筆觸和若隱若現的明暗表現，將這個姿勢的線條呈現出來。

205

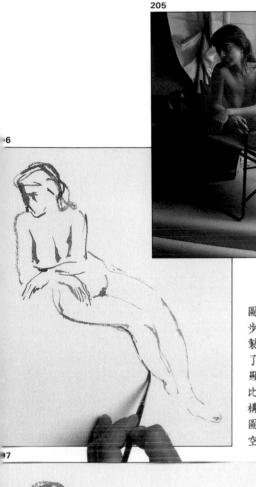

最後，模特兒的姿勢改為斜坐，從側面照射過來的光線突顯出明暗的對比（圖205）。藍色的布幔將背景的空間分割開來，使得模特兒和右方的紅色物體之間形成一個矩形。這樣的構圖幾乎稱得上是幾何圖案的組合。

巴斯塔開始直接用最好的畫筆作畫。焦黃色流暢的線條勾勒出模特兒的模樣（圖206）。接著他換了一支比較粗的畫筆，用粗的筆觸和同樣的焦黃畫人物的陰影（圖207）。為強調陰影色彩的和諧，畫家用深紅、朱紅、焦褐和藍紫加強暖色色調的活力，讓陰影部份的色彩顯得更豐富（圖208）。

圖205. 畫家為了逐步說明這幅水彩畫的製作過程，特別挑選了這個姿勢，便於突顯色彩與光線的對比。這是個對角線的構圖，利用近乎幾何圖案的形狀架構整個空間。

圖206至208. 巴斯塔開始用很好的畫筆勾勒人物的形狀。特別注意他所畫的線條如何捕捉住模特兒身上主要的重點，同時略過細節的部份。畫家用幾筆焦黃色畫部份陰影，然後再加上其它顏色，期望出現一個豐富、溫暖的色系。

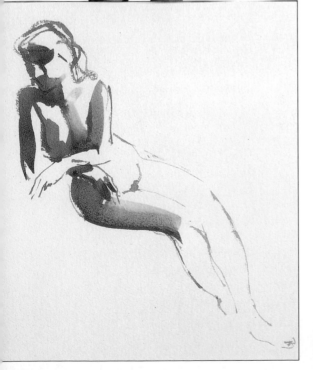

208

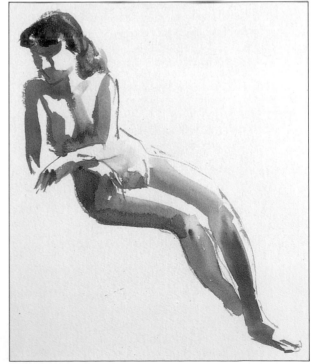

完成作品

巴斯塔用直線幾何圖案構成空間，迅速的畫背景。他用的是強烈對比且未經混合的純色（圖209）。背景的普魯士藍對照人物和比較暗的部份（譬如椅子下半部），這部份的顏色近乎黑色。

巴斯塔畫得很快，我們幾乎跟不上他的速度。當然，水彩並不容許你浪費時間，特別是當你想要表現自然、流暢的感覺時。巴斯塔的畫筆沾上深紅色，然後就用這個顏色畫圖的下半部（圖210）。畫家下筆毫不遲疑；相反的，他任憑一些色彩自然混合，帶出意想不到的豐富色相。最後，畫家用和人物上半身呈對比的藍灰畫背景，分散主要的色面，讓人物清清楚楚的突出於背景之外。這時候，巴斯塔宣告大功告成。他不想重畫，因為怕會失去速寫般的自然效果，那種感覺正是他所要的。最後所呈現出來的水彩畫充滿活力、想像與對比。也許這比較像是色彩與形狀的結合，而不像是原封不動的將模特兒的姿勢複製過來。這樣的詮釋直接且活潑，試圖抓住第一印象的精髓。

繪畫就是詮釋、再造實物，而不會反過來受實物所控制。這就是巴斯塔所呈現出來的成果；他一直很重視自己對模特兒的詮釋，並且盡可能忠實的表現出來。巴斯塔看了模特兒和自己的作品最後一眼……然後在底下簽名。

209

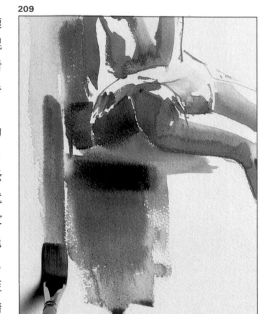

圖209和210. 巴斯塔拿起扁平的畫筆，筆直、清晰的線條背景的色彩。水彩求的是絕對的準確快速的筆觸。巴斯將背景的細節部份略，創造出一個近抽象的幾何空間。

圖211. 巴斯塔用灰色的淡彩結束背的部份，這份作品告完成。他以飛快速度完成這幅水畫，沒有絲毫修飾

210

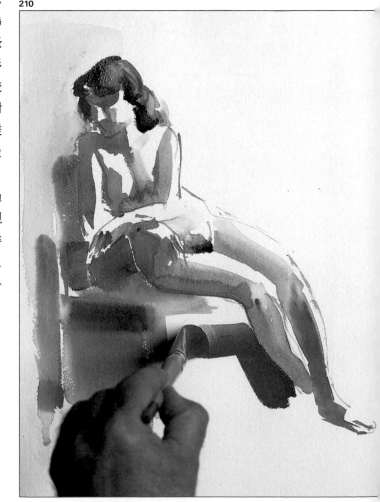

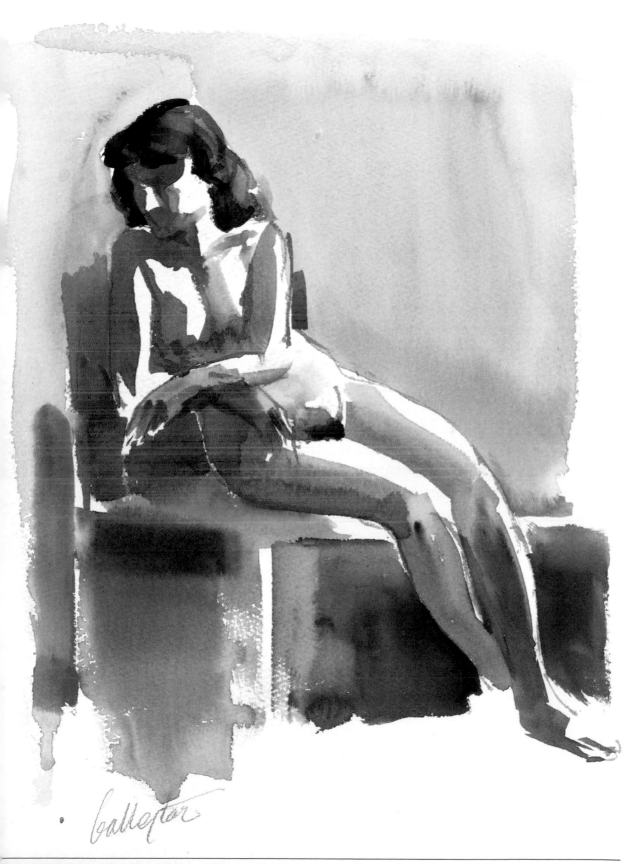

普拉拿的靜物寫生

普拉拿是一位多才多藝的畫家，任何題材都能入畫——風景、人物、靜物。這位畫家的感覺和詮釋實物的獨特方法在靜物寫生上表現得最透澈。普拉拿把他的繪畫理念注入描繪對象身上，而沒有反過來受其控制。這是藝術創作主要的信念：維持藝術理念純潔不受污染，同時又能留住第一印象。對這一點，波納爾(Bonnard)說：「當畫家注視著描繪對象時，起初的繪畫靈感會逐漸消失，描繪對象本身反過來入侵畫家的心靈，到最後變成完全佔有，實在可惜。」

從一開始，普拉拿便非常清楚自己要如何處理這些靜物。他先用一系列的彩色速寫研究題材（圖212至214），從中可以看出光線或視點都稍有不同。

現在靜物就擺在桌子上（圖215）。普拉拿選擇簡單的東西和活潑的色彩（白和綠）來構圖。最上端是一朵美麗的白色海芋。畫家已經準備就緒（圖217）：顏料；分格成許多小格的大調色盤，另一個調色盤比較小；幾支畫筆，都是相當粗的筆（一支又粗又寬，一支是寬的鱈魚筆(hake brush)，二支榛型筆，一支用過的油畫筆）； 一塊海綿；一瓶水；一個水桶。

圖212至214. 同樣的主題，普拉拿畫了多幅速寫，這裡是其中幾幅，每一幅都呈現出不同的思想。對普拉拿而言，描繪對象不過是一個藉口，一個起點，他可以由此開展出一個純屬於個人的想像世界。

212

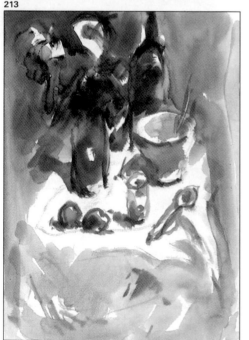

213

214

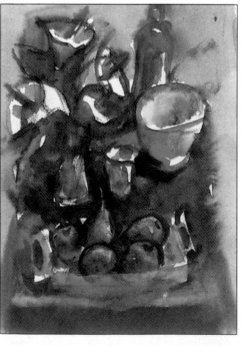

215. 靜物中的每
東西幾乎都融入一
由綠與白所構成的
諧、優雅的色系裡。
裡畫家選用一個相
高的視點，突顯出
字塔形狀的構圖。

開始作畫之前，普拉拿仔細的觀察那些
靜物。他把其中一樣東西稍微移到旁邊，
再注視一會兒，然後就開始在大張的厚
畫紙上構圖。他直接使用那支舊的油畫
筆，沾上幾乎全乾的顏料，所以畫出來
的線條幾乎看不見。線條畫好之後，他

就開始上色。他拿起鱈魚筆，用靛藍畫部
份背景，在海芋的部份留白（圖216）。

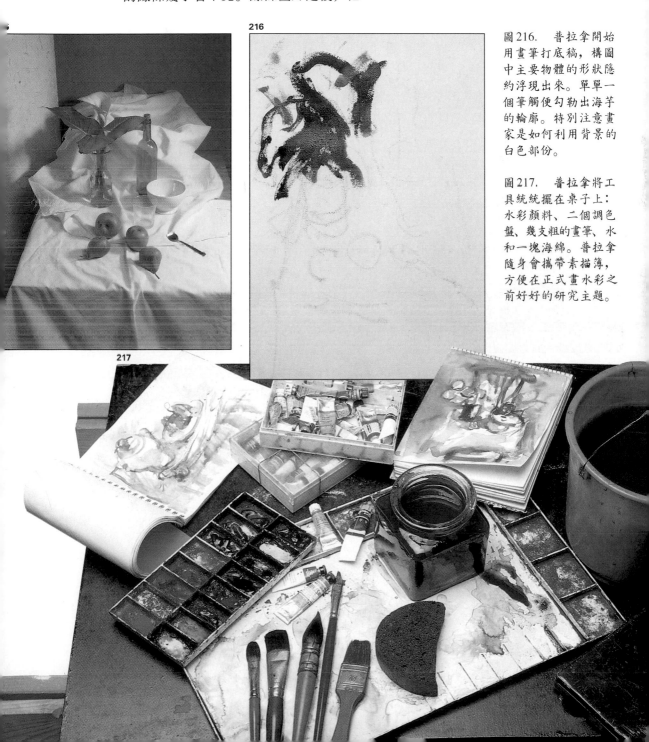

216

圖216. 普拉拿開始
用畫筆打底稿，構圖
中主要物體的形狀隱
約浮現出來。單單一
個筆觸便勾勒出海芋
的輪廓。特別注意畫
家是如何利用背景的
白色部份。

圖217. 普拉拿將工
具統統擺在桌子上：
水彩顏料、二個調色
盤、幾支粗的畫筆、水
和一塊海綿。普拉拿
隨身會攜帶素描簿，
方便在正式畫水彩之
前好好的研究主題。

217

斑駁的造型與色彩

普拉拿一邊以快速、規律的動作繼續作畫，一邊注意色彩在紙上的反應。他繼續用靛藍色畫背景，小心翼翼的在碗和桌巾的位置留下空白。接著他馬上用綠色畫瓶子，不過並沒有覆蓋整個表面，而是讓背景的顏色「透過來」，溶入其它的筆觸中。接著他很快的畫了兩筆線條，瓶子前的碗立刻呈現出來（圖219）。普拉拿繼續上色、繼續畫背景，將一層又一層透明的顏色畫上去：綠、深褐等等。他一邊注視著紙上的色彩所產生的效果，一邊表示他不太滿意，因為這次用的紙是從來沒試過的牌子。他說這種紙的吸水性很像木頭，沒辦法製造他預期的效果。他說你絕無法完全掌握所用的材料，因為隨時都會有看不見的反應迫使你必須臨時改變做法。這位畫家按部就班的處理構圖中的每一樣東西。他先從背景開始，現在來到了前景的部份。我很樂意講解普拉拿詮釋描繪對象的獨特方式。

這位畫家彷彿是「重新創造」構圖、改變比例、修飾格式，甚至是物品的形狀也被修改。普拉拿甚至讓某些東西自動

218

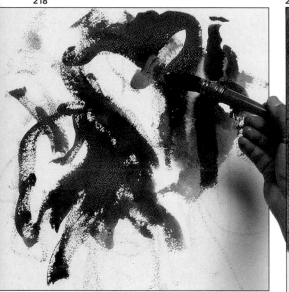

219

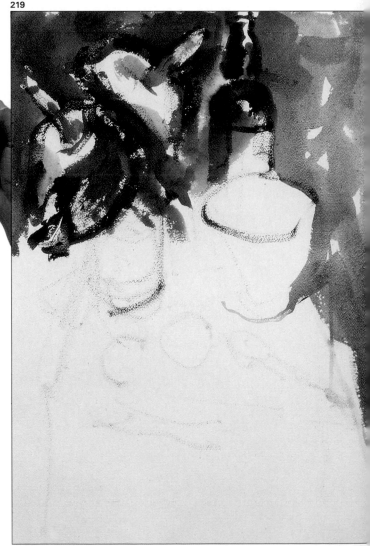

圖218. 透明技法讓粗顆粒紙的白得以透過來。普拉拿用畫筆在花朵的部份畫上土黃色。注意畫家先前是如何在這部份留白。

圖219. 普拉拿先從背景開始畫，然後一個平面接一個平面的畫到前景來。

消失（玻璃瓶和梨子）， 因為這些東西與他的構圖不合。

到目前為止，所使用的色調是冷色系，而且近乎單色。這種色系有助於凝聚構圖中的每一樣東西。背景的深藍色和物品的綠與灰搭配得恰到好處。普拉拿在幾個地方多加了小小的筆觸，讓整幅畫看起來更完整。這位畫家對於形狀有獨特的處理方法。首先，他以一種近乎隨便的態度把顏色塗上去，滿心想的只是如何找出能使整幅畫看起來更和諧的顏色與色調，然後再修改、更動，直到滿意為止。在這尋找適當顏色的過程中產生了一些抽象的色面。普拉拿用深色的線條在這些色彩的外圍，甚至是裡面，勾勒並修飾物體的形狀（圖220）。如此一來線條和色彩便劃分得很明顯。這位畫家最引人注意的是，他完美的修飾物品的體積和輪廓，藉此避免可能出現的散漫與混亂，以產生整體感（圖221）。

220
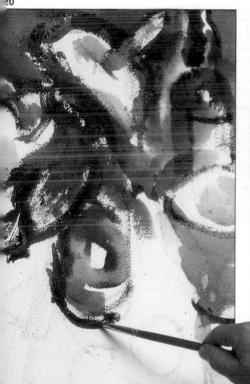

221
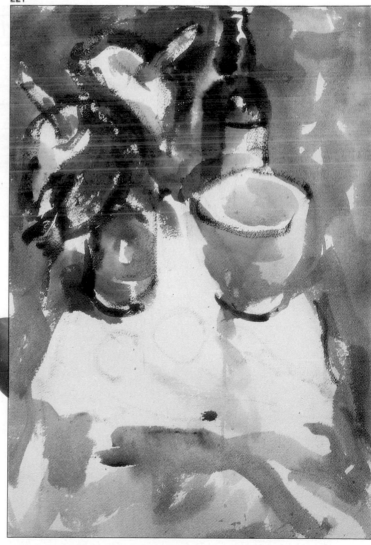

圖220. 普拉拿換上一支比較好的畫筆，用快要乾的顏料畫水瓶的輪廓。他用粗的畫筆和圓形的筆觸，製造出玻璃透明的效果。

圖221. 普拉拿是按著水彩的「需要」上色，只偶爾抬起頭來看看眼前的東西。對他而言，繪畫是依照心中的想法來表現、詮釋主題，而不是按著真實的情況。

創意十足的風格

現在普拉拿在蘋果上加了一層淡淡的
藍，接著馬上又加上一些綠。兩種色調
溶合在一起，與桌巾的白形成強烈的對
比。他以熟練的技巧輕而易舉的處理了
色調的明暗程度和陰影的部份。他決定
用一個淡淡的透明技法打破桌巾過度的
白，將蘋果溶入整個色調裡（圖223）。除
了海芋部份多餘的黃土色和一些深褐色
的透明淡彩，他在這裡用的是冷色系色
彩，近乎單色，不過色相卻是細膩又豐
富。普拉拿特別說明他現階段對光影的
對比比色彩本身更感興趣，這一點也反
映在他的水彩畫上。對那些堅信繪畫的
個人風格是永恆不變的人而言，普拉拿
的話似乎不太有道理。事實並不然。創
意十足的風格是一種活的東西，可隨著
畫家千變萬化的心境與態度以及不斷增
加的好奇心而改變。畫家的工作就是一
個不斷改進的過程，否則例行公事和習
慣就會逐漸佔上風，隨之而來的就是單
調乏味和創意衰竭。

在海芋的細部（圖222），可以看到筆觸
的動作和透明淡彩的紋理。最後出現在
畫面上的是湯匙，分隔畫紙的白色部份。
這個小細節有助於構圖的平衡。

最後一筆之後，普拉拿在幾個地方又增
加一些透明感，然後再看一眼靜物和自
己的作品。接著他轉過身來對我們說他
覺得這幅畫已經完成了：「靈感」已經
抓住了。

222

圖222. 普拉拿會用
手指頭修改筆觸或乱
掉顏料。

圖223. 普拉拿用絲
一藍的色調畫蘋果，
將這個色調完美的融
入冷冽、近乎單色的
色系當中。

223

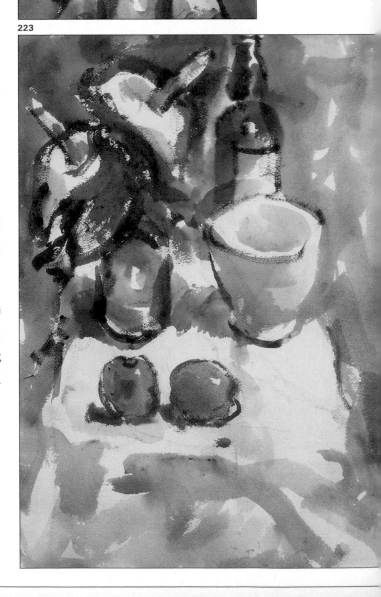

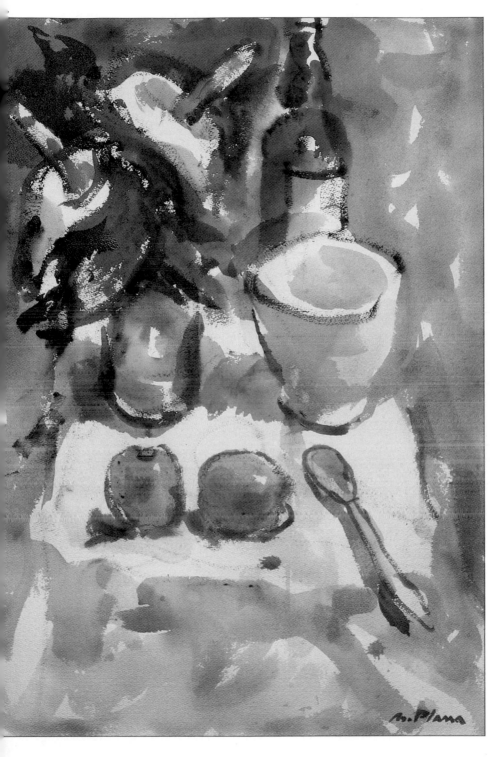

圖224. 普拉拿認為這部份已經完成，因為他不想畫蛇添足。普拉拿盡力想把他的「想法」留在畫裡，將他的「想法」注入描繪對象上。舉例而言，在這幅靜物寫生裡，畫家多加了一朵海芋，拿掉一些東西（水瓶和梨子），並且大幅刪減桌子的面積。事實上，他將實體重新組合，以得到最好的利用。

羅札諾畫海景

225

226

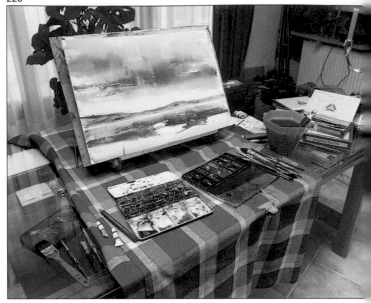

羅札諾點起一根雪茄。這位畫家就和典型的癮君子一樣，身上隨時都會飄起縷縷藍煙，嘴角也隨時叼著一根雪茄。現在，在排列畫板周遭東西之際，他又再次點燃一根雪茄。羅札諾使用一盒附淺盤的水彩顏料盒，一個中間凹下去，顏料排列在周圍的調色盤，以及一桶清水。此外還有好幾支人造毛和貂毛筆，以及一、二支圓型筆。這些筆的握柄幾乎都很短，尖尖的末端最適合在速寫時畫直線。

羅札諾用圖釘把史坦堡 (Steinburg) 的畫紙貼在畫板上，沒有先打底稿，也看不見描繪對象，就直接憑著記憶開始作畫。他畫了一長條的赭色遮蓋畫紙的上半部，但是我們還是看不出來主題是什麼。接著他開始隨心所欲的往外塗顏色。因為他用的畫筆是扁的，所以畫出來的色彩形狀是方形的。他所使用的色彩是半中間色系和暖色系：黃灰、綠赭、淡棕。隨著羅札諾不停的勾描、上色，我們漸漸看出形狀、色彩、筆觸的意思和其中所要透露的訊息。剛剛畫家在多處地方

227

228

圖225. 羅札諾打畫海景。隨著畫家步步的解析，你可欣賞他出色的創新格。

圖226. 羅札諾利一塊擺在桌子上的架作畫，用的是管和淺盤上的顏料。

圖227和228. 羅札開始由上往下畫大淡彩，使用的赭色定了整幅作品的色系。

那有留下大塊的白，現在開始若隱若現
的浮現港口建築物的外形——還有，當
畫家拿起小的貂毛筆，在我們預期的地
方畫幾條平行線時，我們知道那就是代
表水。那些小小深色的色塊應該是船隻。
猜對了；羅札諾用畫筆的握柄沾上顏色
畫幾條水平線，現在我們看到了船桅、
繫船索和船隻的裝備。

「作畫的過程好比一場派對。」這是馬
丁尼茲・羅札諾最喜歡、也常常掛在嘴
邊的一句話。從這兒看來，這句話一點
都不假。

圖229和230. 在中間
部份，畫家畫了一些
深色的點狀物，這部
份後來會變成船隻。

229

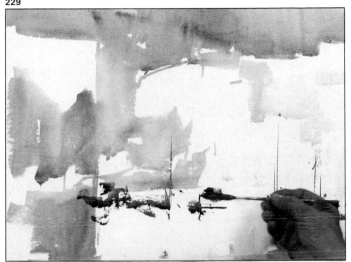

230

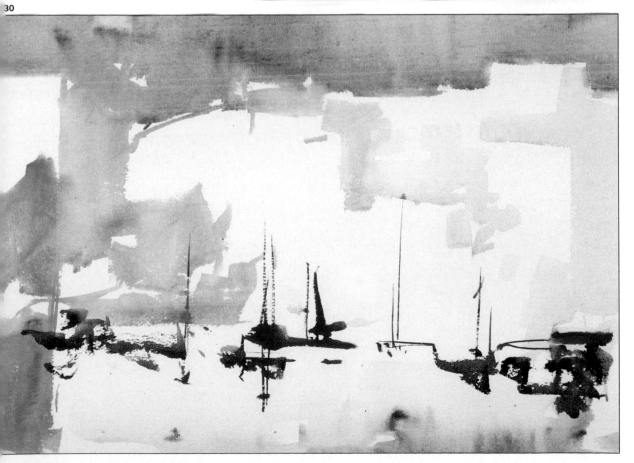

抽象的色彩

羅札諾在左邊多加了一大片黃色，擴大了中間色系的色彩。接著他在灰色部份上面時而多加了一層較淡的顏色，時而多加較深的顏色——顏料多加水就變淡，少加水顏色便較深——使灰色看起來更明顯。原先我們以為很奇怪的彩色部份，其實是一些光線的平面，他用來創造建築物的外觀，同時也表現海景的光線。這一切全靠他搜索記憶而來，彷彿水彩就鉅細靡遺的出現在他的想像中，他只要原封不動的重現在畫紙上即可。現在我們可以看見加上去的焦黃色看起來活力十足，強化了左邊黃色的色彩效果，同時也和水彩的整體灰色調呈現強烈的對比。羅札諾直覺的、本能的看出每個步驟的需要：該加什麼顏色、

231

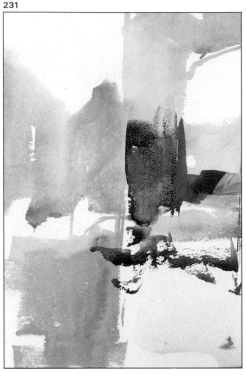

圖231和232. 羅札諾改變形狀並多加色彩，希望將主題的色彩潛能完全發揮出來

232

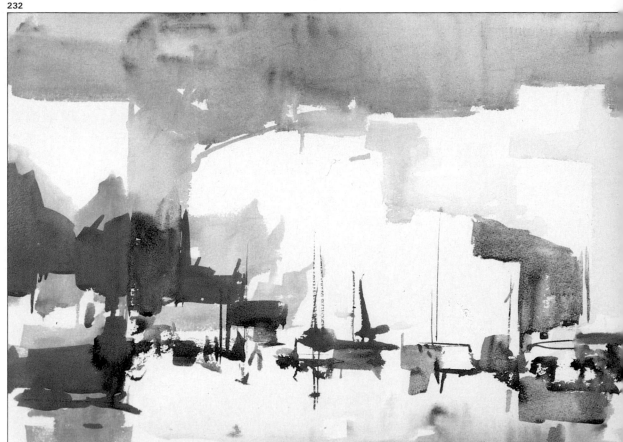

那個地方該加強、畫筆何時該離開畫紙、可時該繼續畫下去。

畫家在中間部份加上小小的深色顏料，繼續用紅色、藍紫、和藍色等色相加強細節和色彩，勾勒出船的形狀，用畫筆握柄小心的畫直線，在心裡默默的計算尺寸和比例。他的動作快速又敏捷，一手的更換畫筆，沾上顏料後便直接在畫紙上調色，並用手指頭壓出畫筆裡多餘的水份。然後他突然停下來……點起一根雪茄。

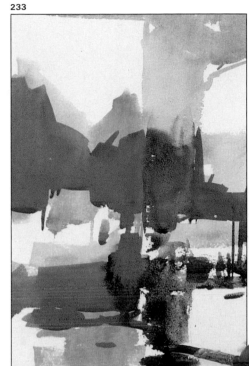

233

圖233和234. 畫家畫船的部份，並利用畫筆握柄的末端畫船桅（圖234）。多了這些線條，細節部份就更明顯。

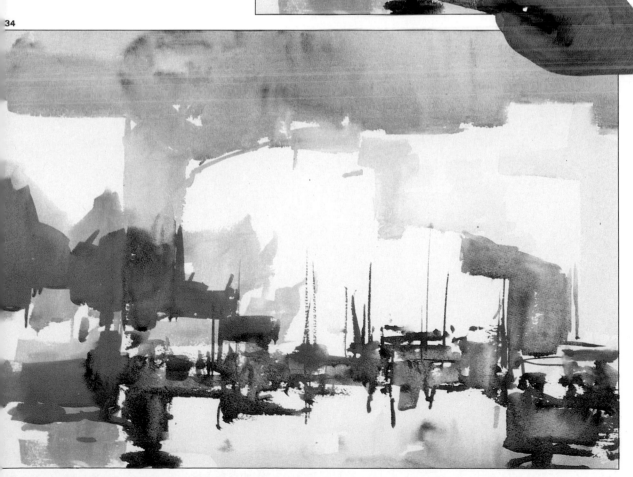

34

海景「現形」了

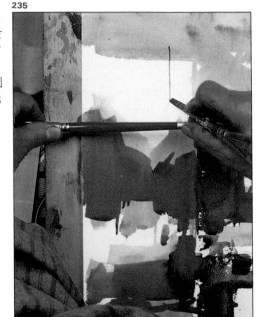

圖235. 羅札諾用創新的方法畫完美的垂直線：握住一支和畫板成90度的畫筆，另一隻握著畫筆的手則緊靠其上，藉此畫出垂直的線條。

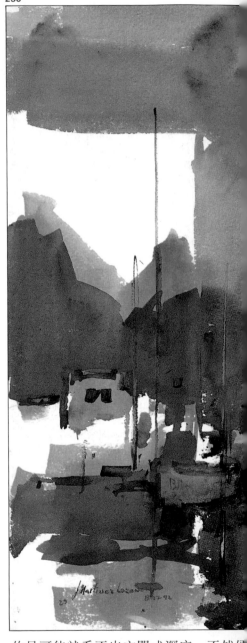

縷縷煙霧飄蕩在空中，羅札諾拿起兩支畫筆。不要誤會了，他可不是一手拿一支；他是要來展現繪畫技巧，不是要耍特技。在圖235裡，你可以看到畫家是如何使用這兩支筆。他用一支來固定另外一支的握柄，好讓他能畫出筆直的線條。很了不起的技術，不是嗎？每當遇到需要畫出和畫紙的另一邊平行的直線時，他就會使用這種方法。這一次直線代表的是前景中船隻的桅。

在船隻方面，你還記不記得先前那一塊塊的顏色？現在形狀已經清楚浮現出來了。他就是用「抽象的手法」上色，直到物體的形狀出現為止。這種方法主要的基礎是能敏銳的觀察出物體與物體之間相互的尺寸──也就是比例。

不要忘了羅札諾並沒有實地寫生，也沒有任何特別的參考資料可以計算平面的大小與距離，他這種繪畫方式是相當冒險的。換成沒有經驗的畫家，畫出來的

作品可能就看不出空間或深度，不然便是看起來不真實。更危險的是，他還必須依據觀者與那些東西之間的距離來計算尺寸大小。羅札諾這方面的技巧實在令人佩服：每一座建築物、每一艘船、構圖中的每一個細節全都融合為一體，整幅畫看起來和諧、一致，並沒有任何

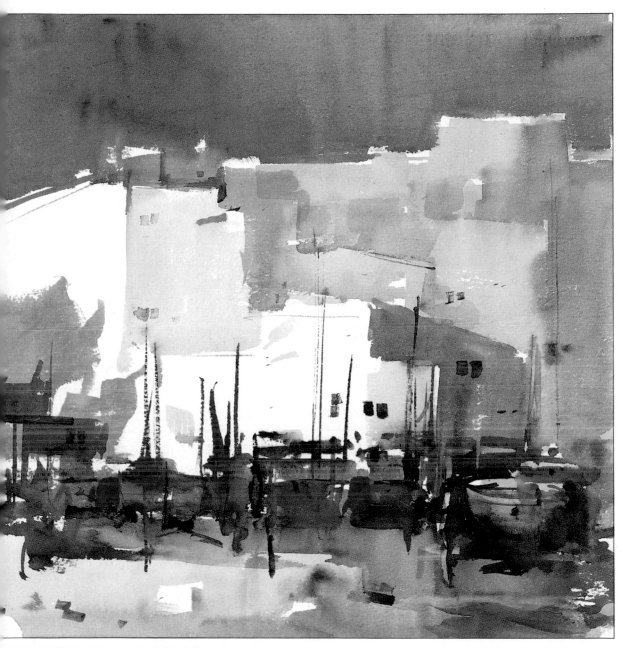

比例上的錯誤而產生不真實的感覺。能
夠達到這樣的功力，除了經驗之外，還
要加上天份。羅札諾這幅一流的水彩作
品顯示出他是二者兼備。

圖236. 這就是羅札
諾新奇的創造手法呈
現的結果；不僅繪畫
方式值得敬佩，產生
的色彩效果更是令人
讚賞。

銘謝

帕拉蒙出版社(Parramón Ediciones, S.A.)
要感謝畫家文森‧巴斯塔、馬汀尼茲‧
羅札諾、馬尼歐‧普拉拿提供他們的作
品、照片、速寫供本書翻印，並以水彩
做實際的示範。感謝文森‧巴斯塔在第
74至77頁實際示範各種技法；感謝荷
西‧帕拉蒙提供照片和繪畫作品；感謝
胡利歐‧昆士達和約瑟‧羅密勒提供水
彩作品（分別是圖42和44）。同時也要感
謝約瑟夫‧洛卡—沙特鼎力相助，讓我
們拍攝他的繪畫作品和素描，分別刊印
在第62至65頁。此外還要感謝裴迪‧沙
古(Jordi Segú)和裴迪‧卡西斯(Jordi
Cases)的版面設計和圖片；感謝貝拉
斯‧菲那多(Bellas Artes Fernando)提供
第46和47頁的石膏像；感謝大衛與查爾
斯(David & Charles)出版公司和華森—
吉伯特歐公司允許翻拍艾德華‧席格
（圖38、39）和查爾斯‧雷德（圖43、
128、129、180）的作品。

普羅藝術叢書

揮灑彩筆
不再是遙不可及的夢

畫藝百科系列

全球公認最好的一套藝術叢書
讓您經由實地操作
學會每一種作畫技巧
享受創作過程中的樂趣與成就感

油　　　畫	噴　　　畫
人　體　畫	水　彩　畫
肖　像　畫	風　景　畫
粉　彩　畫	海　景　畫
動　物　畫	靜　物　畫
人　體　解　剖	繪　畫　色　彩　學
色　鉛　筆	建　築　之　美
創　意　水　彩	畫　花　世　界
如　何　畫　素　描	繪　畫　入　門
光　與　影　的　祕　密	名　畫　臨　摹
素　描　的　基　礎　與　技　法	壓　克　力　畫
——炭筆、赭紅色粉筆與色粉筆的三角習題	風　景　油　色
選　擇　主　題	混　　　色
透　　　視	

國家圖書館出版品預行編目資料

創意水彩／Parramón's Editorial Team著；
柯美玲譯. ――初版. ――臺北市：
三民，民86
面；　公分. ――（畫藝百科）

譯自：Acuarela Creativa
ISBN 957–14–2596–6（精裝）

1.水彩畫

948.4　　　　　　　　　　86005392

國際網路位址　http : // sanmin. com. tw

© 創　意　水　彩

著作人	Parramón's Editorial Team
譯　者	柯美玲
校訂者	曾啟雄
發行人	劉振強
著作財產權人	三民書局股份有限公司
	臺北市復興北路三八六號
發行所	三民書局股份有限公司
	地　址／臺北市復興北路三八六號
	電　話／五○○六六○○
	郵　撥／○○○九九九八――五號
印刷所	臺北市復興北路三八六號
門市部	復北店／臺北市復興北路三八六號
	重南店／臺北市重慶南路一段六十一號
初　版	中華民國八十六年九月
編　號	S 94038
定　價	新臺幣貳佰伍拾元整

行政院新聞局登記證局版臺業字第○二○○號

ISBN 957–14–2596–6（精裝）